用視覺心理學看懂
名畫的祕密

Kayo Miura
三浦佳世——著

林詠純——譯

目錄

前　言　**名畫中的視覺祕密** ………… 10

第一章　**左或右？問題就在這！** ………… 17

1　維梅爾的日常，林布蘭的非日常
　　柔和感？左側光源的大腦假設　18

　　戲劇化？右側光源的高張力　20

　　對光源的認知，取決於生存環境　23

2　基里訶的「奇特感」從哪裡來？　24

　　或許是大腦對危險的本能反應　25

第二章
平面上的深度與真實

5 法蘭契斯卡不可思議的時空
讓你「永遠忘不掉」的心理學 59

57

專欄 2 向右的臉,向左的臉
向右的臉,向左的臉 52

4 馬丁尼的時光之箭
畫中敘事:解讀左與右的時序 46
未來是什麼「方向」? 49

44

3 聖與俗:葛雷柯與克里威利的不同手法
加百列與瑪利亞的位置巧思 36
這就是「右」的魔力 40

35

專欄 1 西洋的左與東洋的右
有點怪怪的?異於日常的呈現手法 29

32

仔細看，繪畫空間與光源位置 61

專欄 3　梵谷的梯形房間 65

6　艾雪的循環階梯 68

操控視覺認知：錯視 69

往上還是往下？象徵「中途感」的手法 74

7　維梅爾的輕微失焦 78

「暗盒」教維梅爾的事 79

卡拉瓦喬的祕密工具 83

名家的觀察力 86

8　本城直季的虛擬都市 88

改變「距離認知」的心理學 90

色彩、視點也會影響「距離認知」？ 92

專欄 4　錯視畫法的勝負 96

第三章　**本來不存在的輪廓與形狀** 101

9　仙厓的心之觀月 104

　大腦的自動詮釋是天性

　用「心」解讀畫面 106

10　抱一的明亮滿月 109

　難以解釋的月亮錯覺

　畫出比「留白」還亮的月亮 110

專欄 5　席涅克的馬赫帶 113

11　達利、克勞斯與若沖的雙重影像 117

　畫家的「雙重影像」巧思與意圖 120

　掌握「整體」比「局部」更迅速 122

專欄 6　魯東的幻想與幻想性視錯覺 125

　若沖與克勞斯的「新」手法 129

第四章

顏色與質感的不可思議

13 莫內的大教堂與洋裝

用「眼睛」作畫？用「腦」作畫？

超越「知覺恆常性」的印象派 146

人腦在無意識下的「知覺判斷」 149

專欄 7　杜菲超出框線的顏色 151

14 畫出眩光的拉圖爾

以燭光聞名於世的畫家 154

「眩光效果」是腦部錯覺 158

144

143

154

151

12 安田謙的刮畫

不存在的線條，如何產生更多意義？

用線條創作、遁入自我世界的京都畫家 136

134

133

第五章

平面上的動態與時間感

16 遠古的「重疊描繪」到現代的「橫向拖曳」 ————— 175

動態的感知本能 176

「模糊」與「線條」帶來動態感 179

專欄 9 凱斯・哈林的速度線 ………… 183

17 霍克尼的照片蒙太奇 186

接近視覺本能的蒙太奇手法 187

「感知」與世界同步的祕密 190

15 萊茵河畫家的「知覺反轉」與克利的「透明感」 ————— 161

反轉知覺的有趣手法 161

「透明感」是大腦推測而來 165

專欄 8 馬諦斯的紅色房間 169

第六章　「厲害」與「有魅力」的差別

18 歐普藝術家的閃爍與晃動
用錯視衝擊大腦的藝術…………195

專欄10　名畫中的過去、現在與未來…………200

19 帕洛克的「亂畫」
藝術高牆之外的高牆…………205

魅力是巧合嗎？猩猩與藝術家的「亂畫」…………209

20 莫蘭迪的「良好視野」
有些視角比較有魅力？…………214

專欄11　大腦偏愛「資訊量」大的畫面…………218
光琳的節奏感…………220

21 探究不適感：伊藤若沖與草間彌生…………223

194

200

205

205

209

213

214

218

220

223

注釋

後記　**用名畫解開視覺之謎**

專欄12　馬奈的視線與鏡中空間

22 卡巴喬與春信的人物共視

判斷人物的「互動」決定好惡 235

勾起好奇心的「共視構圖」 231

不適感來自人類避險的本能 227

恐懼與魅力同在的畫作 224

231

240

244

247

名畫中的視覺祕密

一九六八年夏，雖然電視上正報導著學生與機動隊的衝突，但我當時就讀的高中依舊平靜。我是美術社社員，暑假期間幾乎每天都與朋友一起前往沒有日光直射的美術教室，不斷臨摹名為貝勒尼基的年輕女性石膏像。她的特徵是一頭披垂的捲髮，有著杏仁狀的大眼、筆直的鼻梁、豐厚的嘴唇，以及帶有微微笑意的表情，雖然她五官協調優美，卻又不知為何給人骨架大的感覺，讓我相當喜愛。我每天看著貝勒尼基，重複著我的作業，用炭筆將眼前的事物畫到紙上。我對眼部描繪尤其講究，觀察她眼睛好幾次之後又重畫。完成前的某一天，我突然發現了一件事。

這座石膏像居然完全沒有曲線！

我以為她杏仁狀的眼睛是由平滑曲線構成的，但其實是角度不同的短直線。我發現曲線是短直線的集合。我那時覺得自己彷彿掌握了視覺的祕密。

實際上，科學家直到今天都尚未在大腦中的視覺區域，發現對曲線產生反應的細胞。因此一般認為，曲線在大腦的認知中就是不同角度的直線集合。但我得知這項事實時，距離我觀察貝勒尼基眼睛的日子已經好幾年。而大腦對曲線的認知基礎，則建立在位於視覺皮質（visual cortex）入口，對特定方向的短線產生反應的神經細胞上。哈佛大學神經生理學家大衛・休伯爾（David Hubel）與托斯坦・維瑟爾（Torsten Wiesel）發現了這群細胞，不久後便獲頒諾貝爾生醫獎。

當然，「曲線在認知中是直線的集合」是個假說，科學經常以假說的形式存在。我不會把圓形看成十二角形或二十角形，但我想，透徹觀察某個物體時，總會在某個瞬間看見與平常不同的姿態。

那個夏天去美術教室畫畫的，還有一個想考美術大學的學長。他總是帶著一條吐司，頂著一頭亂髮，穿著皺皺的白襯衫以及黑色的學生褲在教室出現，一邊畫著米開朗基羅的梅迪奇像。他畫素描時，會把吐司白色的部分撕下來搓圓，當成橡皮擦。但他如果肚子餓，也會

把吐司撕下來吃掉，畫素描的手不曾停過。

當時我用的素描技法，承襲了據說是李奧納多‧達文西開創的暈塗法（Sfumato）。作畫時用手指將炭筆的線條暈開，使畫面不留下線條，只留下明暗差異。那個學長則用了當時最先進的技法——那種技法將石膏像分成好幾個不同亮度的面，並用線條將面填滿。決定好大致輪廓之後，就迅速揮動輕握的炭筆，以同一個方向的直線填滿一個面，然後再用不同方向的線條填滿相鄰的面。如果想讓這個面更暗，就再畫垂直原本線條方向的一層上去。各種不同方向的線條排成了面，梅迪奇的臉也逐漸形成。這種類似描繪角面的技法，不久之後成為素描的主流。

將整體分割成許多方塊，再以具有方向的線條（stroke，筆觸）填滿方塊的描繪方式，令人聯想到保羅‧塞尚。他也將聖維克多山或蘋果分割成小部分，並以不同角度的筆觸填滿。喬納‧雷爾（Jonah Lehrer）曾在神經科學研究所擔任技術人員，我透過他的著作，發現塞尚的技法其實類似於神經細胞的反應。從那時開始，我看塞尚作品的眼光就改變了。

據說塞尚習慣長時間觀察自己的描繪對象。或許在徹底觀察對象時，他發現曲面看起來像是連續平面的排列；或許直覺告訴他，這些小小的面是由直線填滿所形成；又或許他認為人類

的視覺就是這樣掌握觀察對象。一九七〇年代初，全世界都在研究對於特定粗細、方向的線條產生反應的神經細胞，熱烈討論這種細胞的運作方式，而我也在這項研究的末端佔有一隅。

但就在研究人員陶醉於新發現的一百年前，塞尚早已偷偷地在畫布上確認了他的假說。

畫家與視覺研究者往往會透過徹底觀察，發現某些共通的事物。畫家在作畫時發現視覺的祕密，而視覺研究者則透過研究分享畫家發現的祕密。畫家留下的畫作，就像視覺研究者留下的論文，既是他們各種發現的記錄，也是企圖將發現保留下來的實驗結果。無論是古埃及的繪畫、中世紀的非寫實繪畫，還是現代的行動繪畫（action painting），呈現的都是人類觀看、理解繪畫的基石。又或者，對於觀看方式的思考，講述的終究只是人類如何歸納理論。但即便真是如此，這也是人類如何理解這個世界的討論。

本書用視覺心理學來解析名畫的祕密，但也同時是用名畫來闡述視覺的祕密吧。如果各位讀者能透過本書，觸及名畫的魅力，驚訝於視覺的不可思議，並發現過去未曾想過的欣賞方式、感受方式，那就是我的榮幸。

你可以先從覺得有趣的章節開始讀，希望本書能傳達藝術、科學的趣味之處。

第一章

左或右？問題就在這！

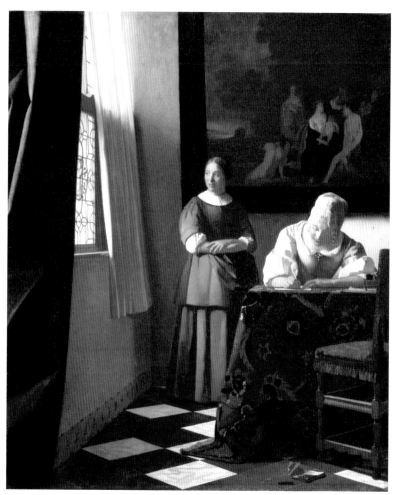

約翰尼斯・維梅爾《寫信的女士與女僕》，愛爾蘭國立美術館藏

1 維梅爾的日常，林布蘭的非日常

十七世紀荷蘭的約翰尼斯‧維梅爾與林布蘭‧凡‧萊恩，都是巧妙操縱光線的畫家。雖然兩者都承襲了北方文藝復興的風格，擅長寫實的表現，但畫風上還是有所差異。維梅爾的畫作主要以年輕女性為主角，將她們畫得明亮有魅力；至於林布蘭畫的則都是浮現於黑暗中，帶有陰影的中高年男性，包含他的自畫像。此外，維梅爾大致上一次只畫一個人物，最多三人，而林布蘭則開創了「團體肖像畫」這個類別。再者，維梅爾擅於描寫室內的人物，留下許多取自市民生活一景的風俗畫；而林布蘭則以歷史、宗教、神話等西洋繪畫主流為主題，經常描繪戲劇性的場景。以上這些差異，可以簡單歸納成維梅爾的作品規模相對較小，林布蘭的作品規模較大。

但本節要談論的不是上述的差異，而是兩人筆下的光線方向，或者該說是光源的位置。

柔和感？左側光源的大腦假設

許多維梅爾的室內畫，都有配置於畫面左側的窗戶。他畫筆下的女人靠著窗子照入的柔和光線，在鏡子前穿戴項鍊、讀信或寫信（**第一章扉圖**）、演奏魯特琴、上鋼琴課，或是與紳士一同小酌、與士兵談話、倒牛奶（**第2節圖3**）、拿著水壺或書站立。據說，這些畫幾乎都是維梅爾在二樓畫室所繪製的作品。由於畫室的窗子在北側，所以柔和的間接光想必一整年都能照進房間，不過，他還是讓窗子在左側、立畫架於右側，以免拿著畫筆的右手造成陰影。結果他畫中的窗戶，就經常配置在畫面的左方。

將光源設定在畫面左側的不只維梅爾。視覺研究者珍妮佛・孫（Jennifer Sun）與皮特羅・波羅納（Pietro Perona），調查了歐美三座知名美術館繪畫藏品的光源位置，結果發現將近八成的畫，光源都來自左邊，而且都設定在上方三十至六十度之間。

傳統的日本畫缺乏對光影的意識，少有能夠推斷光源的依據。即使如此，我想日本人也仍在無意識中處理了影子的問題。回想起來，教室對外的窗戶總是在左邊，對走廊的窗戶則在右邊，這對於多半是右撇子的孩子而言，想必是為了讓光線從左側照進來，避免影子落在

圖 1：用陰影判斷凹凸的視覺心理

筆記上的巧思吧。

事實上，這種生活似乎也影響了對凹凸的判斷。**圖1**中有個凹凸相反的圖形，相信你很快就找到這個「不合群」的傢伙。凸點中有個凹點特別顯眼。那麼，如果把這張圖上下顛倒過來會發生什麼事呢？大多數人仍然馬上能發現不合群的那一點。只不過，這次變成了凹點中的凸點。由此可知，視覺上的凹凸判斷並非絕對。

那麼我們是如何判斷凹凸的？其實我們已經預設光線是來自上方。如果只有單一光源，而這個光源又從上方照下來，那麼凸出的物體上方就會由於受光而變亮，下方則形成陰影，凹下去的物體則相反。換句話說，**人類似乎能在無意識中假設光源方向、確認明暗狀態，並推測物體的凹凸。**而且驚人的是，六至七個月大的嬰兒就能做出這種無意識下瞬間完成的高度判斷。

我們回到剛才提到的兩位視覺研究者。他們在這個視覺探索的題目中，調整了假定的光源位置，然後測量受試者在多個凹凸點中找出不同者的時間。研究結果顯示，右

撒子的受試者在光源位置是左上三十至六十度時，能最快找出不同者。換句話說，人類對於左上方的光線比正上方的更敏感。而這個光源方向，與包含維梅爾在內的許多西洋畫家所描繪的光線一致。

戲劇化？右側光源的高張力

林布蘭也經常採用左上方的光源，他和維梅爾的差別在於，他所描繪的畫面擁有強烈的陰影。然而他的作品《伯沙撒王的盛宴》（**圖2**）卻少見地把光源配置於右上方，並將因為強光而驚訝回頭的人物，描繪得相當生動。正如上述，畫家鮮少描繪右邊的光源。正因如此，這幅畫才能喚起觀者的感覺，產生有某種特殊事件的印象。實際上，林布蘭在光源左側畫出了一隻右手前端，懂宗教畫的人就知道這代表神的顯靈。

《伯沙撒王的盛宴》是《但以理書》所記載的故事。正當伯沙撒王舉辦酒宴，使用從耶路撒冷掠奪來的金銀器皿與祭祀器皿時，虛空中突然出現一隻手，寫下一段希伯來文。伯沙撒王在不安驅使下捉來了猶太預言者但以理，詢問他這段話的意思。原來這幾個字宣告他的

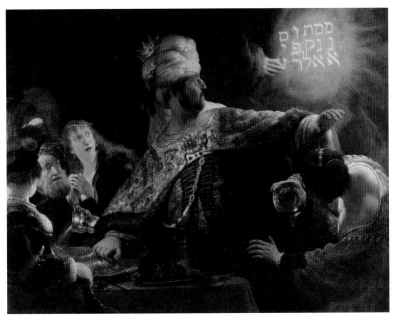

圖2：林布蘭‧凡‧萊恩《伯沙撒王的盛宴》，倫敦國家美術館藏

統治不會長久。當晚伯沙撒王就被暗殺了。

維梅爾在描繪平靜的日常生活時，將光源設置在左上方；反之，林布蘭或許為了表現這個場景的不平靜與非日常，所以使用了右上方的光源。他是遵循基督教宗教畫的常規，將神聖的對象配置於右側或上方。但就算如此，畫中人物因為不尋常的光而驚訝回頭，在構圖上也非常成功。

十六至十七世紀間，活躍於義大利的無賴畫家卡拉瓦喬的作品《聖馬太蒙召》，也將右上方的楔形光線，

圖3：卡拉瓦喬《聖馬太蒙召》，聖路吉教堂藏

延伸到在畫面左方微暗的角落，落在一心一意數著金幣的稅吏馬太身上（**圖3**）。光線中出現的基督，呼喚著馬太的名字，如果馬太聽到召喚並抬起頭來，下一刻他的臉就會被難以抗拒的光線給照亮吧。如此的構圖，讓人產生「馬太即將悔改」的預感。這幅畫掛在羅馬的教堂，其右側原本就有窗子。卡拉瓦喬或許為了融和窗外照進來的光，在構圖上也設置了右上方的光源，又或者是教堂為了配合這幅畫，而將其懸掛在光線能從右側照進來的窗邊。無論如何，當光線實際從教

堂的窗外照入時，卡拉瓦喬的畫想必就更有說服力。

對光源的認知，取決於生存環境

透過陰影判斷凹凸時，我們都會假設光線來自上方，無論是右上還是左上。但研究靈長類知覺與認知的比較認知科學家友永雅己，卻發現黑猩猩對左右兩側的陰影，似乎比對上下的陰影敏感。這或許是因為人類日常生活的光源，幾乎都在上方（如太陽與月亮），所以為了在行動時適應光源，人類的視覺變如此演化。但黑猩猩有時吊掛在樹上，樹上生活時常上下不分，或許對牠們而言「光源來自上方」的假設並未成立。

這麼說來，在天空自由飛翔的鳥類又如何呢？最近有一項研究以鴿子與竹雀為對象的研究，發現鳥類也會根據陰影判斷凹凸，但目前尚未得知牠們對哪個方向的光比較敏感。

人類可以在瞬間依據陰影判斷凹凸，而且半歲大的嬰兒就已經擁有這一項能力——這聽起來相當驚人。但當我們發現有這項能力的不只人類，有許多動物也能在無意識下做出這種判斷時，「判斷」這個詞似乎就不再那麼厲害了。

2

基里訶的「奇特感」從哪裡來？

烈日照出了濃郁的陰影，白天杳無人煙的街道上，有個少女滾著鐵圈由左向右跑去。前方等待的黑影是個巨漢嗎？或者是經常出現在那位畫家作品中的廣場雕像呢？這一幅名畫是喬治·德·基里訶的《街的神祕與憂鬱》（**圖1**）。

這幅作品繪於第一次世界大戰爆發的一九一四年。畫面中，戰爭的不安悄然靠進明亮的日常，落下名符其實的陰影。那個等在天真少女前方的巨漢，看似象徵著當時動盪的時代⋯⋯

不過請先暫停，為什麼我們會覺得等待她的陰影是「男子」呢？

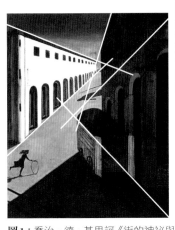
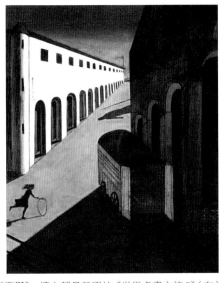

圖1：喬治・德・基里訶《街的神祕與憂鬱》，摘自朝日新聞社《世界名畫之旅2》（右）

或許是大腦對危險的本能反應

心理學家凱莉・詹森（Kelly L. Johnson）等人，在知名的英國科學雜誌發表了一篇論文，裡面提到難以判斷身分的剪影，往往會被視為男性。她們製作了許多腰臀比不同的剪影圖形（**圖2**），並且隨機給受試者看，請他們判斷剪影是男是女。剪影光譜的兩端分別是腰臀比極小的「超女性」，以及腰臀比較大的「超男性」。結果顯示，受試者判斷體型的界線，比實際的男女體型更偏向女性這端。換句話說，除非能夠確信是女性，否則我們對於性別曖昧的剪影，一律會先判斷是男性。而且，判斷剪

影為男性時的反應速度，也比判斷是女性時要快。

詹森等人用「迴避危險」的觀點來說明研究結果。人在遇到陌生人時，必須在無意識當中，就立刻判斷這個人是否具有危險性。這時把無害的人當成可能有害的人避開，風險會比真正有害的人誤判為無害的人小。詹森等人認為，這或許就是我們在性別曖昧的情況下，會先將對方判斷為男性的原因。不過，如果以迴避危險的觀點來說明這個結果，前提就必須是男性比女性更具攻擊性也更危險。

根據ＦＢＩ在二〇〇九年的調查，因為殺人嫌疑而遭逮捕的男女比是九比一，即男性佔了多數。日本法務省的犯罪白書也一樣，二〇一三年因殺人罪逮捕的人數男女比是三比一，依然男性居多。民間調查公司蓋洛普在二〇〇七年的調查也顯示，美國男性支持加入伊拉克戰爭的比例一直都高於美國女性。在人類歷史中，男性的確長期

圖 2：凱莉・詹森等人使用的圖形（部分）

以來都擔任狩獵與戰鬥的主要角色。這個事實支持了詹森等人認為男性會被視為較具攻擊性的前提。不過會施加言語暴力或排擠等社會暴力的，當然不限於男性。

我個人確實有過類似的經驗。造訪異國時，如果在昏暗、無人之處突然出現陌生女性，我就會有點緊張，但如果是女性卻會放下心來。相對來說，那些我在外國的廁所遇見的女性，她們在發現面前的不是巨漢，而是我一個身高不到一五〇公分的小個子女生時，也會露出鬆一口氣的表情。像這樣的事我碰過好幾次。如果彼此親近，我會覺得高大的男性比較能夠保護自己，但如果是陌生場合出現的人影，我們則會先判斷對方的危險性，這樣比較能保護自身安全。演化過程中烙印下來的某一些生物反應，實際上相當根深柢固。

九州大學的岸本勵季等人，以詹森等人的研究為基礎進一步發展。根據岸本等人的研究，日本人也往往會將性別曖昧模糊的剪影判斷為男性。而且研究結果顯示，如果進行判斷的受試者是女學生，而且是BMI與血氧飽和度較低者——即體型瘦弱又缺乏力氣的女學生，更傾向於將性別模糊的剪影判斷為男性。不過，我在旅行中所遇見露出放鬆表情的那些外國女性，她們的身材都相當標準。

話說回來，在基里訶的《街的神祕與憂鬱》中，大範圍落在地面上的濃厚黑影比經過的

人形更令人在意。這並非源自於對戰爭的不安，或潛意識的「陰影」等比喻性、象徵性的意義，而是因為影子的方向看起來並不熟悉。

基里訶的代表作，總是能喚起觀者的異樣感或帶來不可思議的印象。有許多文獻指出，這種「哪裡怪怪」的感覺通常來自沒有收斂到一個點的透視法。所謂的透視法，在知覺研究中稱為「線透視法」，是一種利用「深度線索」（depth cue）的表現方法。根據光學法則，以二次元空間表現三次元空間時，愈遠的物體，會沿著一直線愈變愈小，而透視法就是利用這個法則作畫。寫實的畫作經常依照這個法則，將建築物或行道樹與天空交界的輪廓線，或是窗框與家具的輪廓線等，收斂到一個點，也就是消失點。

但基里訶作品中的建築物邊緣、道路的路肩、貨車的輪廓線等，全部都往各自的方向延伸，並未交會於一個點（**圖1左**）。因此，儘管他描繪的景色讓人覺得似曾相識，卻不可能存在於現實空間，於是帶給觀者奇特感。

圖3：約翰尼斯・維梅爾《倒牛奶的女僕》，阿姆斯特丹國家博物館藏

然而在日常生活當中，人類眼睛所見的景色並不像照片那樣完全符合透視法。畢竟人類的視野並沒有寬闊到能夠一次掌握整體，左右眼看見的影像也不一樣。人眼看見的，並不是圖畫中所描繪的、或是照片中所重現的那種，透過單一個點來看的光學世界。

因此人類的眼睛容忍度很高，即使看到違反線遠近法的畫，我們也不會發現。維梅爾的作品《倒牛奶的女僕》（**圖3右**）這幅畫其實也違反線遠近法，畫的是不存在的空間。這幅畫就和基里訶的作品一樣，消失點

不只一個（**圖3左**）。因此，如果沿著窗框找到消失點，並根據這個消失點描繪桌子的形狀，牛奶就只能倒到沒有桌子的右邊地板，或是把構圖改為讓桌子無謂地佔據前方大片空間。但我們卻很少聽到有人指出這幅畫因為透視法錯誤而給人奇怪的感覺，多數的評價反倒都是：這幅畫相當寫實。既然如此，基里訶的作品的異樣感，就很難只用違反線遠近法來解釋。

那麼，基里訶作品中不可思議的感覺從何而來呢？他畫筆下的街道奇景，或許源自於影子的方向──也就是光源的位置吧？如同上一節提到的，多數的西洋繪畫都將光源設定在左上方。這種特性不僅限於繪畫，右撇子的日常生活也偏好來自左邊的照明。但基里訶作品中的影子，卻經常往左邊延伸。這是因為他將光源設定在右上方。換句話說，我們可以看到他的畫中的光源與影子，方向與一般人生活中熟悉的（或是一直以來在西洋繪畫中看到的）相反。他的作品之所以給人異樣感，或許就是因為影子的方向或光源的位置。再怎麼說，基里訶絕對有意識到這點。

我們觀看時會注意到物體，卻經常沒有意識到影子。即使在寫實表現發展成熟的文藝復興時期，同一張畫作裡物體表面的陰影，方向也都不盡相同。研究顯示，即使替換了風景照片中部分陰影的方向，觀看者也很難察覺。

話雖如此，讓人覺得「哪裡怪怪」的繪畫，想必還是有些地方異於日常體驗吧。這一些部分，如果在日常生活中自然而然不被大家察覺，我們觀看時當然就很難發現為什麼會感覺「哪裡怪怪」了。

年輕的基里訶想必認為只有自己發現知覺的祕密，並且對於懂得操縱這種技巧而感到驕傲。他懷著這份驕傲，像個魔術師般在作品中施展了許多把戲，看著被搞糊塗的人取樂。

小田野直武的「不忍池圖」（**圖1**）被視為秋田蘭畫的代表作品，也被指定為國家重要文化資產。靜謐的畫面中散發出不可思議的氣氛，就如同超現實主義作品一般。

小田野直武出生於秋田藩角館，擁有公認的繪畫天分，師承狩野派。直武二十五歲時描繪的其中一幅作品，獲得了平賀源內（他為開發銅山而從江戶前來）注意，並在同年奉藩國之命擔任「銅山方產吟味役」，即管理金錢物產的官員，接著如同追隨源內的腳步似地前往江戶。直武不僅在鎖國下的江戶學習西洋畫，也習得了當時流行的中國南蘋畫。他在源內的介紹下，參與《解體新書》的圖版製作。但後來源內因為殺人事件遭到逮捕且死於獄中，直武也被幽禁在故鄉，但不到半年他就撒手人寰，離世時年僅三十二歲。雖然直武的死因眾說紛紜，但無論如何，隨著他的去世，在近代日本登場的西洋風繪畫──秋田蘭畫也迅速被眾人遺忘。

回到這幅畫，其中營造出的奇妙氛圍源自於何處呢？是與基里訶的作品一樣，源自

於右上方的光源嗎？西洋繪畫的光源多半設定在左上方，因此來自右上方的光源，會帶來不可思議的感覺。直武的《不忍池圖》也不例外，透過匍匐於地面般延伸的影子推測，光源必位於右上方。我們的視覺已經習慣了西洋繪畫，這幅畫中的光影或許會帶給我們奇妙的感覺。不過，很難想像直武能夠自己意識到光源的左右之分。既然如此，他為什麼會無意識地將光源設定在右方呢？

《不忍池圖》把近景畫在右前方，再帶到左方的遠景，將觀者的視

圖 1：小田野直武《不忍池圖》，秋田縣立近代美術館藏

線從右下前方引導至左上後方。另一方面，如同德國研究者梅賽德斯・嘉弗隆（Mercedes Gaffron）所指出的，多數西洋繪畫採取的方式，是將觀者的視線從左下前方引導至右上後方。嘉弗隆將這條意識的移動路徑取名為「瀏覽弧線」（glance curve）。直武的作品或北齋的浮世繪作品，經常採取與這條弧線相反的路徑。但就日本的傳統來看，這樣的動線絲毫沒有不自然之處。日本的故事，經常由右往左進行，譬如繪卷就是典型。當然，這樣的路徑是因為日本文字由右至左的書寫習慣。另一方面，西方採用由左至右的書寫習慣，所以在「閱讀」繪畫時，視線也習慣由左至右。畫家自然也會根據這樣的動線進行光源的配置。

《不忍池圖》作畫時依循日本的傳統，以由右往左後方延伸的動線安排事物的位置，而光源也配合這樣的安排設定。不過這幅畫採取的是西洋風格，所以我們欣賞這幅畫時，視線就會像欣賞西洋繪畫一樣由左往右移動，並因此感覺右側的光源不自然，進而對這幅畫產生特殊的印象。不知道當時江戶人又是如何看待直武的畫作呢？

3 聖與俗：葛雷柯與克里威利的不同手法

三月二十五日是「聖母領報節」。雖然日本有很多人開始過起聖誕節、情人節、萬聖節等歐美的宗教節日，但這個節日幾乎可以說是沒有人知道。所謂「聖母領報」，指的是大天使加百列向處女瑪利亞宣告她懷上了神的孩子。

有很多基督教的宗教畫都描繪了這個場景，不過，多數的畫作都將加百列配置在左邊，瑪利亞配置在右邊。以歐美的書寫習慣來看，畫面由左至右的構圖比較自然，因此在加百列傳報的場景時，一直以來會將祂安排在左邊來說明這樣的配置。

不過，五世紀之前的初期作品，都把瑪利亞畫在左邊，加百列畫在右邊。當時幾乎沒有人能閱讀文字，難道書寫的方向沒有影響嗎？但十五世紀之後，這種「反向構圖」再度開始增多，這是為什麼呢？

加百列與瑪利亞的位置巧思

日本也收藏了反向構圖的「聖母領報」世界名畫。這幅畫是艾爾‧葛雷柯的作品，也是倉敷大原美術館的鎮館之寶（**圖1**）。葛雷柯是來自克里特島的畫家，後來定居於西班牙的托雷多（Toledo），因此大家都以西班牙文稱呼他為「希臘人」（El Greco）。一般認為，他主要活躍於十六世紀後期，作品以宗教畫為主。而這幅作品創作於一五九〇到一六〇三年之間。

身穿金色衣服的大天使加百列從右上方降臨，左手抱著象徵清純的百合花，右手掌朝著天上，面對著畫面左下方的瑪利亞，向她宣告神之子將寄宿到她的體內。瑪利亞驚訝地抬眼凝視大天使，左手擺在讀到一半的舊約聖經上，右手指則朝著上方，彷彿在起誓。在那一瞬間從黑暗之中飛出象徵聖靈的鴿子，從畫面的中央深處飛向瑪利亞，同時向四方綻放閃光。

這幅畫中無論是有限的元素、配置人物在對角線的動態構圖、黑暗的背景與鮮豔色彩的對比，抑或是粗糙的筆觸，都給畫面增添了氣勢，充分帶來正在發生某種特殊事件的真切感受。

我們可以拿另一幅創作於一個多世紀前的畫來比較，卡羅‧克里威利（Carlo Crivelli）繪於十五世紀後半文藝復興時期的《聖母領報》（**圖2**）。這幅畫的加百列位於畫面左下方，在

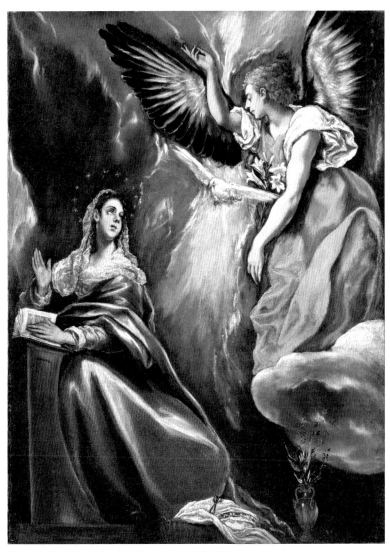

圖 1：艾爾‧葛雷柯《聖母領報》，大原美術館藏

圖 **2**：卡羅‧克里威利《聖母領報》，倫敦國家美術館藏

手拿街道模型的城市守護聖人陪伴下，祂纖細的手指拈著一支百合，單膝跪在鋪裝道路上，向鐵窗另一側的瑪利亞傳達神諭。然而祂微弱的聲音被街道的喧囂掩蓋，看不出是否有傳進瑪利亞的耳裡。在榮華至極的城市中，就連大天使也名符其實地缺乏存在感。

至於瑪利亞，則有一道來自左上方雲間的光照射到她身上，彷彿已經接受神胎降孕一般，她雙手在身前交叉以安詳的表情祈禱。這一幅作品略帶有美人畫的風情，加上裝飾的壁面與物品使畫面充滿華麗感，與其說是宗教畫，還不如說是一幅是世俗畫。

其實，這幅畫據說是為了紀念位於現在義大利的阿斯科利·皮切諾（Ascoli Piceno）市被賦予自治權而描繪的作品，並在三月二十五日「聖母領報日」這一天公開。我們看得仔細一些，就會發現畫面下方刻著碑文的階梯上，擺著瓜與蘋果，而右邊建築物的柱子則被畫得像是突出於畫面。由此可知，這是一幅「錯視畫」（trick art）。上述的細節都是在提醒觀者：你或許會覺得街上的景色畫得相當逼真，但這終究是一幅畫。克里威利有這種構想，或許是因為獲得自治權的紀念日剛好就是聖母領報日吧。原本運用透視法的逼真描寫，在發現這是一幅錯視畫之後，看起來似乎也成了舞台布景，這難免讓人有點失落。

另外，將新約聖經中重要且神聖的聖母領報場景，包裝成戲劇般的「虛構故事」，在當

時不也是個非常危險的點子嗎？虔誠的信徒與聖職者，又會如何解讀這樣的手法呢？以現代的觀點，這樣的構圖為豐饒、和平與繁榮的當時，增添了宗教改革與反宗教改革正悄悄到來的預兆。

在最繁盛的時代，人們想再度找回對上帝的虔誠信仰。當時接受這一類委託的畫家，該如何表現這個想法？如果委託者是強行推動宗教改革的路德派，那麼不描繪偶像也是一個選項。但如果委託者選擇向不識字的人傳達狀況，是訴諸情感、保持信仰的天主教會呢？這樣或許可以選擇用戲劇化的方式（但並非畫得像戲劇），來描繪出神子降孕的聖母領報圖吧？

一般認為，葛雷柯選擇的就是後者。

這就是「右」的魔力

德國馬克斯‧普朗克學會 (Max Planck Society) 的心理學家丹尼爾‧卡薩桑托 (Daniel Casasanto) 以大學生為對象，進行了一個實驗，內容有如幼兒園小朋友的遊戲。這項研究也刊登在英國權威性的專業期刊上，其題目如下：「主角喜歡斑馬，覺得斑馬是好的動物，但討厭熊貓，

覺得熊貓是壞的動物。請你在左右兩個柵欄裡分別畫出這兩種動物。」結果顯示，大部分右撇子的受試者都把斑馬畫進右邊的柵欄，左撇子則相反。

他又進一步進行了模擬公司人事聘用的實驗。他請受試者閱讀分別寫在左右欄位的應徵者簡歷，請他們判斷要錄取哪一個。譬如，右邊欄位寫著維吉尼亞理工大學工科出身的程式設計師，使用的程式語言是 Perl；左邊欄位則是喬治亞理工學院主修數學的程式設計師，使用的程式語言是 Python。這兩人的經歷難分高下。實驗結果發現，多數被要求做出判斷的受試者，都會傾向於選擇經歷寫在慣用手側那一欄的應徵者。即使這個模擬的是網路上的商品，例如左右並列的肥皂、自用車等，也同樣是慣用手那一側的商品比較容易被購買。

卡薩桑托根據一連串的實驗結果指出：人類傾向於給予慣用手側的對象正面評價。這可能是因為人類能流暢處理慣用手側的對象，所以習慣給予正面的判斷。若真是如此，在右撇子佔絕大多數的世界裡，以右為善的文化成為主流或許也是無可奈何。

九州大學的佐佐木恭志郎等人從卡薩桑托的研究獲得靈感，也對司法判決的場景進行了另一項研究。日本法院的座位安排，從審判者的角度來看，通常是檢察官坐在右方，辯護人坐在左方。若遵循卡薩桑托的研究結果，坐在右側的檢察官所發表的言論比較會被看重。於

是他把模擬裁判員眼中所見場景的照片發給受試者，請他們想像審判的狀況。其中有一半受試者拿到的照片，是檢察官在右邊，辯護人在左邊；另一半拿到的則左右相反。接著再請所有受試者閱讀相同的審判紀錄，並判斷被告的刑度。結果顯示，看見檢察官在左邊的右撇子受試者所判斷的刑期，平均少了快一年。據推測，這可能是因為受試者比較看重右邊的辯護人的意見。不過這只是透過照片與腳本所進行的紙上實驗。至於透過模擬審判演出真實場景的實驗，因為受試者不多，所以結果並不明確。

老實說，這讓我稍微鬆一口氣。畢竟審判的公平性如果會受到座位「左右」，那真的很令人恐慌。有機會的話，我當然也想看看座位不同的各地法庭實際審判的結果。

同屬九州大學的山田祐樹與海外研究者共同進行過一項研究。他們請受試者將人感覺愉快或不愉快的形容詞，分別置入上下左右四等分的空格，結果顯示，無論受試者是以英語為母語，還是以日語為母語，都會將感覺愉快的形容詞擺在上方，至於左右則影響不大。或許左右與價值的連結並不是那麼強烈。

我們再把話題拉回聖母領報圖中瑪利亞的位置。初期繪畫或天主教宗教改革後的葛雷柯作品，都將瑪利亞畫在左下方。反之，克里威利在以人為重的文藝復興時期所描繪的作品，

則都把瑪利亞畫在右方。在以右為善的基督教文化中，這樣的構圖就反映了時代意識──是側重於天上使者的價值，或者地上聖母的價值？

4 馬丁尼的時光之箭

《弗里亞諾的奎多里喬》（*Guidoriccio da Fogliano*）是義大利中部都市西恩納（Siena）的共和國宮（Palazzo Pubblico）收藏的濕壁畫騎馬像（**圖1**）。我的父親是畫家，由於他經常描繪騎馬人物，又或許他喜歡中世紀到文藝復興前的繪畫，所以他將這幅畫的複製品（可能來自畫冊或月曆）簡單裱框，掛在他畫室的牆壁上。不過也可能是我自己在畫冊或月曆上看到這幅畫，印象深刻到以為自己家裡也掛了這幅畫，

圖1：西蒙尼・馬丁尼《弗里亞諾的奎多里喬》，共和國宮藏

然後還頻頻回想起這回事。不可思議的是，為什麼這個古老的異國騎馬像會造成如此深刻的記憶？須賀敦子也在《天空的靛藍色》一文中描述了這一幅強烈吸引她的作品，也提及畫面的細節。[1]

這幅畫的作者，是活躍於十四世紀西恩納的西蒙尼・馬丁尼（Simone Martini）。但研究人員似乎對於作者有爭議。這幅畫經過了好幾次的修復，因此即便原本出於馬丁尼之手，他的特色也可能隨著修復而逐漸被稀釋。而且，他似乎在某段時期曾改變畫風，所以也有研究人員認為這幅畫中顯現了畫風改變的徵兆，使得判斷變得更加困難。

畫中敘事：解讀左與右的時序

這幅畫的主角是十四世紀的西恩納軍傭兵隊長——來自弗里亞諾（Fogliano）的奎多里喬（Guidoriccio da Fogliano）。據說西恩納共和國因為他成功打下反抗的蒙特馬西（Montemassi），所以繪製肖像畫來表揚他。深藍色的天空佔據畫面上半部，與連整匹馬都披上的金色菱形花紋外袍形成了鮮豔的色彩對比，讓騎馬像從背景中突顯出來。

奎多里喬在岩石裸露的荒涼風景中獨自前行，這個畫面令人動容。或許因為如此，也有一說認為他在蒙特馬西的戰役中殞命，而這幅畫就是為了追悼他而繪製。但歷史資料顯示，他在隔年鎮壓了蒙特馬西的內亂，後來還擊潰了比薩軍，因此以上的說法想必不成立。但也有傳聞說他逐漸無法鎮壓敵軍勢力，於是受到了責難與輕視，最後被趕出西恩納。他的故事之所以夾雜了榮耀與悲劇，或許是受到這一幅孤獨肖像畫的影響？

然而這幅畫是在他的巔峰時期所繪製，不可能描繪悲劇場景。轉換成這種觀點，就會發現奎多里喬銳利的眼神、筆直的背脊、微禿的肚子與華麗的裝扮，多少有點滑稽，沒有悲劇的成分。如果認為這幅畫有悲涼感，應該是因為他四周的荒涼風景、大面積的深藍色天空，

以及只有他一人的孤獨構圖吧。

畫面右下方的帳篷想必是他的陣地。葡萄架與茅草屋點綴其中，彷彿是日本或中國的山水畫。他從陣地出發，無視畫面右側城牆圍起的薩索弗泰城（Sassoforte），並來到畫面的中央。薩索弗泰早已被他鎮壓。如果細看，就會發現左右兩座塔上分別插著黑白的西恩納旗，以及與他外袍同花紋的旗幟，這就是證明。他接下來的目標蒙特馬西，就位在畫面左上方的山上。不過這座城市將在不久之後淪陷。他的軍隊早已在山腳下圍了一圈柵欄，將這座城市團團包圍。

如果用上述的解釋，故事就是由左至右依照時序發展。須賀敦子形容這幅畫就像繪卷，也確實如此。但西洋繪畫不同於日本繪卷，故事通常是由左至右發展。所以我一開始以為右邊的是已經淪陷的蒙特馬西，左邊的大城則是先前的出發地西恩納。這幅畫描繪的是奎多里喬帶著戰果凱旋歸來的場景。但西恩納位在蒙特馬西的東北方，薩索弗泰也位在蒙特馬西的東北方。如果創作時以右為東，奎多里喬的目的地就不會是西恩納。

又或者我們也可以這麼想。西洋的肖像畫多半朝著左邊。原因有二個，一是左臉受右腦支配，能夠呈現豐富的表情，二是如果畫家是右撇子，從右上往左下落筆比較容易。此外，

西洋繪畫一般將光源設定在左上方（本書第1、2節），面左的臉在光照之下顯得明亮有光澤。馬丁尼假如想畫出「締造顯赫功績」的奎多里喬肖像，那麼的確應該畫左臉。此外，如果臉的前方代表未來，背後則是展現他的功績，理應將過去的戰果畫在右邊，新的戰果畫在左邊。馬丁尼巧妙地將奎多里喬擺在中央，描繪他正朝著蒙特馬西進攻的現在進行式。結果這位隊長的姿勢與表情，充滿了交戰前的緊張感，使畫面散發出緊繃的氣氛。這果然不像是一幅凱旋歸來的畫。

我還是想再次強調，在西洋繪畫當中的時間流動方向一般都是由左至右，與這幅畫相反。

即便是用於解釋繪畫治療的「格倫沃空間象徵圖式」，也認為畫面的左邊代表過去，右邊代表未來，下方代表潛意識，上方代表意識。所以我們可以將左下方想成是起始端或出發點，右上方想成是到達的目的地或終結點。

二十世紀中，德國的梅賽德斯‧嘉弗隆所提出的「瀏覽弧線」也與這樣的圖式一致。他認為人在欣賞繪畫時，意識會從左下往右上、左前方往右後方移動，這種動線就稱為瀏覽弧線。十五世紀的西恩納畫家喬凡尼‧第‧保祿（Giovanni di Paolo）所創作的《荒野中的施洗者聖約翰》（**圖2**）就符合這樣的描述。聖約翰從左下的城鎮出發，前往畫面右邊的險峻岩山修行。

聖約翰以異時同圖法兩度出現於畫面，邁向更高境界的旅途，這在意義上也符合「格倫沃空間象徵圖式」的心境。

圖2：喬凡尼・第・保祿《荒野中的施洗者聖約翰》，倫敦國家美術館藏

未來是什麼「方向」？

話說回來，日本的「時間箭頭」至今仍是由左往右。我們發現，要畫一個「從過去到未來」的箭頭時，如果方向是上與下，畫出的箭頭往上往下約各佔一半，但如果方向是左與右，超過九成的人畫的箭頭方向都是往右。的確，橫式的文字都是由左往右寫，圖表也是由左往右讀。但直式的文字卻是由右往左讀，而年表也一樣。於是我們再找人測試，如果在一條水平線下方，以直式書寫

過去、現在、未來的文字（像是製作年表一樣），結果依然是過去在左邊、未來在右邊。

西班牙心理學家胡立歐‧聖地亞哥（Julio Santiago）等人，用一個更聰明的方式，調查時間流動與空間左右的關係。他們在畫面的左右其中一側，顯示一個關於過去或未來的單字，譬如「以前」或「明日」。然後請受試者用按鈕回答這個單字是屬於過去或未來。結果顯示，代表過去的單字出現在左側時，以及代表未來的單字出現在右側時，受試者的回答速度會比較快。此外在作答時，代表過去的單字以左手按左側按鈕，以及代表未來的單字以右手按右側按鈕，受試者的判斷速度也會提升。聖地亞哥根據這樣的實驗結果指出，「時間的箭頭」由左往右前進。

富山大學的佐藤德將這個實驗做得更深入。他進行研究的主題，是想找出影響判斷的因素──是左右側的按鈕，還是左右手作答呢？他讓單字都出現在畫面中央，然後請右撇子受試者看到代表過去的單字時，以左手按左側按鈕（另一組則以右手按右側按鈕）；看到代表未來的單字時，以右手按右側按鈕（另一組則以左手按左側按鈕）。最後得到的結果和聖地亞哥等人一樣，看到代表過去的單字時並用左手按左側按鈕，以及看到代表未來的單字並用右手按右側按鈕時，受試者的判斷速度比較快。然後，佐藤德再請受試者兩手交叉，用右手

按左側按鈕，左手按右側按鈕作答。結果顯示，這種狀況下的判斷相對困難，不管左右哪個按鈕代表過去（或未來），判斷時間都沒有太大差異。最後，他同樣請受試者兩手交叉，但這次不是按按鈕，而是以抬起左手或右手的指尖作答。結果左手負責過去，右手負責未來時，反應速度變快了。以上這一連串的實驗結果顯示，過去與未來的概念，對應的並非空間的左右，而是手的左右。佐藤根據這些實驗結果，發表了一篇標題相當吸引人的論文──《未來掌握在你的右手》。雖然關於「右手對應到未來」的原因仍須探究，但時間流動與身體結合的實驗結果相當有趣。如果更進一步研究時間的空間感，說不定也能發現奎多里喬的進軍圖為何會被視為凱旋圖。

圖2：愛德華‧孟克《病童》
（部分），紐約現代藝
術博物館藏

圖1：皮耶羅‧波萊尤羅《女性
肖像》（部分），米蘭波
爾蒂佩佐利博物館藏

西洋的個人肖像畫一般畫的都是側臉，換句話說就是側像（profil，法文）。雖然也有一說認為，這是受到古羅馬的硬幣浮雕影響，但側像也具有人物介紹的意思，這或許是因為側臉最能展現一個人的特徵吧。**圖1**是十五世紀藝術家波萊尤羅兄弟中的弟弟皮耶羅（Piero Del Pollaiuolo）所描繪的女性肖像畫的一部分。以藍色為背景，描繪健康、年輕女性的這幅繪畫相當美麗。這種女性肖像畫風格似乎是波萊尤羅時代的固定形式，他還留下其他類似構圖的肖像畫，每一幅的側臉

都朝向左邊。

圖2是二十世紀挪威畫家愛德華・孟克的《病童》的一部分，這畫的是姊姊在病榻上的樣子——她染上了肺結核，十五歲時就過世。畫中臉朝著右邊的少女美麗卻虛幻，光線照在她的眼裡。仔細想想，巴勃羅・畢卡索的名畫《哭泣的女人》，或是羅依・李奇登斯坦（Roy Lichtenstein）的作品《哭泣的女孩》也都朝著右邊。似乎畫家描繪不幸的人時，會畫出朝右的側臉。

李奧納多・達文西被視為創造「四分之三側像」的畫家之一，換句話說他畫的不是側臉，而是臉部的四分之三朝著側面的肖像畫。他描繪佐貢多妻子麗莎的名作《蒙娜麗莎》，採取的就是面朝左斜前方的構圖。至於描繪米蘭公爵斯福爾扎的愛妾切奇莉亞的《抱銀貂的女子》，則選擇面朝右斜前方的構圖。但據說米蘭公爵迎娶正妻之後，就將切奇莉亞趕出了他的城堡。達文西或許已經預先感知了她的不幸吧。

英國心理學家尼古拉斯・漢弗萊（Nicholas Humphrey）與克里斯・

《哭泣的女人》

麥克麥納斯（Chris McManus）曾調查了一百四十七張林布蘭的肖像畫，並指出其女性肖像畫有六十八％朝著左邊，但男性只有五十六％。此外，肖像畫的方向也和他與模特兒的熟識程度有關係，不熟的女性（也就是委託製作的肖像畫）有高達七十九％都朝著左邊，但如果熟悉的女性就只有五十六％，其下依序是不熟識男性的三十九％，以及熟識男性的十八％，朝左的比例逐漸遞減。

西洋繪畫的光源多半設定在左上方，因此朝左的臉會面光而顯得明亮有光澤，至於朝著右邊的臉則形成陰影。我們或許能推測，林布蘭在構圖上選擇讓受託製作的女性肖像畫面光，而不幸的人或男人的肖像畫則採用陰影。

但日本肖像畫的傑作，譬如據傳為藤原隆信所繪製的《傳源賴朝像》，或江戶的浮世繪師寫樂所描繪的《大谷鬼次的奴江戶兵衛》都朝著右邊。不知道這是因為描繪對象為男性，還是因為是東洋畫的關係。我不禁也想調查看看日本畫中臉的方向的比例了。

《傳源賴朝像》

《大谷鬼次的奴江戶兵衛》

第二章

平面上的深度與真實

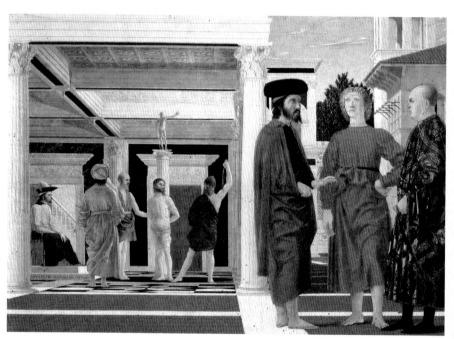

畢也洛‧德拉‧法蘭契斯卡《被鞭打的基督》，馬凱國家美術館

5 法蘭契斯卡不可思議的時空

美術史中，除了因年代久遠而遺失資料的作品之外，也有一些作品即使找到資料、掌握了資訊，依然留有謎團。譬如畢也洛‧德拉‧法蘭契斯卡（Piero della Francesca）的《被鞭打的基督》也就是懸而未決的魅力，而成為一幅讓人永遠忘不掉的畫作。

〈第二章扉圖〉就是這樣一幅作品。這幅作品有著記憶的柴嘉尼效應（Zeigarnik Effect），也就是懸而未決的魅力，而成為一幅讓人永遠忘不掉的畫作。

《被鞭打的基督》據傳是法蘭契斯卡在相當於文藝復興初期的十五世紀中期，接受中義大利都市烏爾比諾的委託所繪製的作品。但這個說法的唯一根據，只是因為十八世紀的烏爾比諾大教堂財產目錄中，記載有這幅畫收藏在大教堂的聖器室。而實際上，這幅畫更有可能只是輾轉來到教堂，被放進聖器室裡保管。我們完全不清楚是誰、在什麼時候，又為了什麼目的委託法蘭契斯卡繪製這幅畫，也不知道這幅畫曾經被收藏在哪裡。所以目前為止，學者

也對這幅畫提出了許多解釋。

關於法蘭契斯卡本身的資訊也不多。畢也洛出身於中義大利的聖塞波可（Sansepolcro），當時這裡稱為波爾哥·聖·塞波可（Borgo Santo Sepolcro）。他是一名成功商人的長子，主要活躍於當地，甚至還成為榮譽市民。然而他的其中一幅壁畫，卻在他死後被塗成白牆，使得他的存在消逝於人們的視野與記憶當中。他死後還不到一百年，作品就已經遭到世人遺忘。

另一方面，法蘭契斯卡也是數學家，他留下的著作《透視法論》，賦予李奧納多·達文西，以及遙遠的「北方文藝復興」中阿爾布雷·杜勒（Albrecht Dürer）的表現理論基礎。喬爾喬·瓦薩里（Giorgio Vasari）生於法蘭契斯卡的壁畫傑作《聖十字架傳說》所在的阿雷佐（Arezzo），他在著作《藝苑名人傳》中提到法蘭契斯卡時，也記載他是一位優秀的數學家。

到了十九世紀，曾被塗成白牆的壁畫由於外層自然剝落，露出裡面的基督復活圖，畢也洛於是在此刻「復活」。這幅畫中的基督手拿波爾哥·聖·塞波可的旗幟，站在石棺上。而這幅作品現在已經成為聖塞波可的市徽。波爾哥·聖·塞波可這個市名，意思就是「聖墳墓的小鎮」，而站在墳墓上的基督，正是該市的象徵。

讓你「永遠忘不掉」的心理學

讓我們回到《被鞭打的基督》吧。這幅畫的左後方，描繪的應該就是標題中被鞭打的基督吧。羅馬總督彼拉多（Pontius Pilatus）坐在椅子上，基督在一名包著頭巾的男子注視下，被兩名行刑者鞭打。但那名舉起右手，正準備揮鞭的行刑者重心放在後腳，似乎不會打得太用力，另一名行刑者的手也悄悄地繞到基督背後，看起來不像在折磨祂。基督本身的站姿優雅，表情也如希臘雕像一樣柔和，感覺不出恐懼或痛苦感。總督彼拉多的視線則也在半空中游移。

這幅畫雖然符合主題，卻缺乏真實感，因此甚至還有人主張，法蘭契斯卡這張畫的主角不是基督，而是因為喜愛文學書更勝於聖經，於是在夢中遭神責備、被天使鞭打的聖耶柔米。也有人認為，他畫的是象徵當代歷史的一景，基督代表東方教會，坐在椅子上的人是不斷遭受到鄂圖曼土耳其帝國侵略威脅的拜占庭皇帝約翰八世。照這種說法看來，捲著頭巾的男子象徵的應該就是鄂圖曼土耳其帝國吧。

這幅基督被鞭打的場景之所以眾說紛紜還有個原因，就是畫面右前景那三名身分不明的人物。這三人的姿勢與基督被鞭打的場景極為相似，彷彿就像圖案相同但尺度不同的「碎形

結構」。請仔細看畫面右側，站在中央的青年，有著光環似的金髮，並且左手和左後方的基督一樣彎成直角；至於左邊蓄鬍的男人，他的帽子與姿勢，看起來就像左後方的行刑者與椅子上的彼拉多的結合。這樣的一致性，自然會讓觀者覺得前景與後景（即左右兩個場景）互有關聯。

然而，這幅畫的透視法雖然正確，將近處人物畫得大，遠處人物畫得小，但由於前景的人物看起來太大，乍看之下像是將兩張無關的畫並列。由此可見右方的場景有多麼往前突出。

此外，由於後方基督被鞭打的場景給人非現實感，因此也有人認為這兩個場景不僅不屬於相同空間，也不屬於相同時間。有些研究者認為這兩個場景之間只有空間之別，而右側三人與基督是生活在同一時代，他們將右側中央的金髮青年解釋為背叛基督的猶大。也有其他研究者認為，這三人的身分與彼拉多的審判相關，分別是祭司、文士及長老。

至於認為左右不屬於同個時空的研究者，則主張右邊三人是與法蘭契斯卡同時代的人物，這些人提議組織十字軍，想奪回君士坦丁堡。但也有其他人認為，當時法蘭契斯卡身邊有兩名喪子的父親，他們為了悼念早夭的青年所以委託法蘭契斯卡繪製作品，也因此中央的青年雖然在戶外卻依然赤腳站立，且眼神不與任何人接觸。關於以上這些說法，背後都有許多資

仔細看，繪畫空間與光源位置

法蘭契斯卡在這幅畫中所表現的正確透視法，甚至能夠用以復原地板狀磁磚。根據文藝復興建築研究者與圖像學者的共同研究，地板上的幾何學馬賽克畫以方塊狀排列，只有基督站立的位置是黑色正圓（圖1）。他們認為，法蘭契斯卡先是製作了正確的平面圖，再根據透視法重新描繪，創造出正確的繪畫空間。看了法蘭契斯卡撰寫的《透視法論》插圖，這樣的說法確實可能（圖2）。

不過，這幅畫最讓人在意的是光的方向。其中最不可思議的地方，如果從畫面右側站在戶外者腳邊的影子可以推測，光源的方向應該來自左上方，至於基督所在的畫面左側，我們卻可以從中央柱子上的金色雕像的反光得知，光源是來自右側，而且只有基督所在之處的天花板特別明亮。我們無法得知照亮天花板的光是來自天上、基督本身，或黃金雕像，但我們

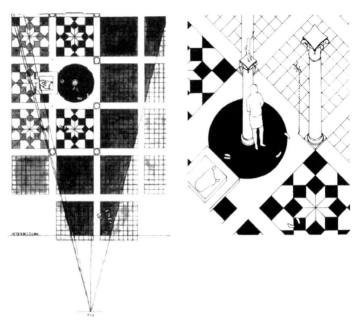

圖1：維多爾與卡特製作的地板復原圖（右），拉文與史查諾威斯基製作的
　　　復原圖（左），節錄自瑪麗蓮‧阿隆伯格‧拉文《畢也洛‧德拉‧法
　　　蘭契斯卡》岩波書店

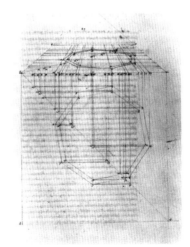

圖2：《透視法論》的插圖，節錄
　　　自《畢也洛‧德拉‧法蘭契
　　　斯卡》岩波書店

可以肯定，法蘭契斯卡刻意將畫面右側、畫面左側以及奇妙的天花板，三者的光源畫出差別。這到底是為什麼呢？是為了區分聖與俗嗎（詳見第3節），還是為了讓觀者可以感覺左右兩側的場景不僅空間上有距離，在時間上也有距離呢？

　　法蘭契斯卡的畫總是知性而明確。這幅畫也由同心圓（以左上角為圓心）與正方形（以基督頭頂為對角線中心），組成了幾何學的構圖（圖3）。以畫的上邊為半徑，所畫出的圓與下邊的交點，剛好與建築物的內外分隔線一致，而且也恰好是正方形的右邊，由此可見，這幅畫是以長短邊比為1比√2的長方形（白銀比例）繪

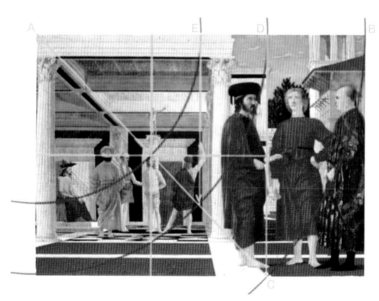

圖3：《被鞭打的基督》幾何學分解圖，sciendi, A, 2012

製而成。此外，圖中以正方形邊長（AD段）為半徑的圓，與正方形對角線（AC段）的交點，剛好就是這幅畫的消失點（透視圖的中心）。而且將消失點向上延伸，以此與上邊的交點為半徑（AE段）所畫出的圓，也正巧通過正方形的對角線交點，即基督的頭頂。數學與藝術的幸運調和，創造出井然有序的世界。

然而，以透視法整合的世界，描繪的景象終究是一個遠離世界的點。從這裡看見的表象固然幸福，但若想進入更深層的世界，卻難以得到任何資訊，最後徒留謎團而已。

曾被遺忘的法蘭契斯卡在現代甦醒，使我們為之著迷，或許原因就在於他作品中明確的幾何學，與其中不明的意義，兩者與我們日常的矛盾與不安產生了共鳴。

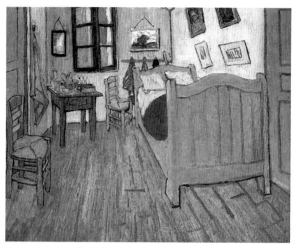

圖 1：文森・梵谷《在亞爾的房間》，梵谷美術館藏

三十多年前還沒有 Google 地圖。我那時天真地想，路是問出來的，所以連地圖都沒帶就從旅館出發，以為光憑「國家美術館」這幾個字就能到達目的地。但倫敦市郊根本沒幾個人可以問路，即使好不容易找到人，對方也沒聽過國家美術館，於是我改變策略，問他們往市區的電車要到哪裡搭，等到達市區車站之後再問人。我把好幾個人告訴我的資訊拼湊在一起，最後終於抵達了美術館。我站在《梵谷的椅子》這幅畫前。這時湧上了一種感慨，在

陌生的國度費盡千辛萬苦終於看到這張畫，我居然流出了眼淚。看畫看到流淚的經驗，這是第一次也是最後一次。

我在二〇一〇年日本舉辦的展覽中看到《在亞爾的房間》（**圖1**）這幅畫，雖然沒有落淚，但眼珠卻差點掉出來。展場根據畫面以真實大小重現了梵谷的房間，沒想到他的房間竟然是梯形的！

梵谷當時懷著籌組畫家聚落的夢想，在亞爾（Aries）租了一棟房子，而《在亞爾的房間》就是這棟房子二樓的其中一間，他把這間房間當成寢室使用。（過去一直認為）這幅畫運用了超透視法，愈往後方就愈極端收斂。右後方牆壁與天花板的交界，角度彷彿就像慕氏錯覺（**圖2**）中方向朝外的箭頭一樣不自然。認知科學家羅伯特・梭索（Robert L. Solso）表示「這裡面絕對有某種根本上的，會激怒文藝復興時代的畫家與評論家的錯誤」。他也指出，這幅畫的「扭曲線透視法」帶來了緊張感與趣味性，但使用的透視仍是錯的。梵谷的房間在他作畫之前就已經變形。

圖2：慕氏錯覺（Müller-Lyer Illusion）

這不就是不折不扣的「錯覺屋」（Ames room）嗎！

錯覺屋是英國的眼科醫師艾迪伯特·艾姆斯（Adelbert Ames）所構思出來的房間。當我們在某個位置以單邊眼睛看梯形的房間時，會以為房間是長方形的，對尺寸的感覺會完全錯亂，進而產生錯覺。為了讓遠處的物體看起來和近處相同大小，我們的大腦會自動進行修正，但梯形的房間會讓這個機制無法順利運作，使得遠處角落的物體看起來就和原本視網膜上的成像一樣小。梵谷的房間也可能發生了類似現象，所以遠處的椅子看起來比原本還小，而梵谷只是如實畫出他看見的景象。梵谷也可能覺得這個變形的房間很有趣，所以在描繪的時候更加強調這樣的變形。

不過，住在這樣扭曲的空間裡，能夠保持精神健康嗎？應梵谷之邀搬到這棟房子的高更，就住在隔壁房間，據說他的房間呈現三角形。這兩個人一起生活了九個星期之後就決裂了。高更批評梵谷的自畫像「耳朵很奇怪」，於是梵谷就把自己的耳朵割下來，高更則收拾行李逃回巴黎。或許梯形與三角形的房間會讓神經變得敏感，導致情緒失控。這麼一想，畫中那張小小的梵谷的椅子就更顯悲涼。

6

艾雪的循環階梯

我小時候喜歡爬上幾階樓梯，坐在那裡發呆想事情。長大之後也一樣，睡不著覺時只要坐在樓梯中間，就能平靜一點，即使沒有想出什麼也能再度躺回床上。樓梯中間這一塊區域，既不是一樓也非二樓，像是腳踏實地，又像懸在半空，或者像是現實與非現實之間的區塊，有著不管什麼都半上不下的舒適感。就是這種感覺或許為我帶來遠離日常的視角。我到大學任教之後也是，當我想在研究室專心找資料或有其他煩惱時，就會坐在書架用的踏台的最高處——雖然只有三階。我覺得這樣能神奇地回復心情、集中精神，進入下一階段的工作。如果雙腳離開現實二十公分就能改變看法或想法，那還真是簡單又便宜的心情轉換方式。不過如果換成站姿，三階的高度會讓人緊張，而行為本身也無助於轉換心情。階梯也好、踏台也好，重點就在於不同於日常的使用方法。

操控視覺認知：錯視

圖1是本書內容連載時所使用的插畫，運用了「施羅德樓梯」（schroeder stairs）這個錯視圖形繪製而成。如果盯著右側「心理學家的」這幾個字，這張圖看起來就像從左下方抬頭看有階梯狀裝飾的柱子，而「美術館散步」這幾個字就會退到下方牆面。反之，如果把注意力擺在「美術館散步」，看起來就變成從右下往上爬的樓梯，而「心理學家的」這幾個字就退到後方牆面。換句話說，文字的位置會隨著注意力的焦點不同（心理學家的／美術館散步）而前後移動。我很喜歡這個點子，有時候強調「心理學家」，有時又凸顯「美術」，感覺非常棒。

「施羅德樓梯」其實還有第三種觀看方式，你可以找個東西遮起長方形的平面中央那個類似屏風的彈簧狀物體。這時不管是「心理學家的」或「美術館散步」，都不會是注意力的焦點，兩者沉入意識之外。

荷蘭版畫家摩利茲・柯尼利斯・艾雪（Maurits Cornelis Escher）的《凹與凸》（**圖2**），就是

圖1：施羅德樓梯的範例
「心理學家的／美術館散步」
©佐藤篤司

應用「施羅德樓梯」的概念繪製。如果看著畫面的右半部，中央的部分就會像注視「心理學家的」時候一樣，變成由下往上看的階梯狀裝飾。裝飾的下方吊掛著燈，旗子從右邊的牆壁朝下懸掛。至於右下方爬梯子的人則變成由下往上看。乍看之下，這幅畫以中央圓柱為分界左右對稱，會以為左半邊也同樣有著階梯狀的裝飾，然而，只要盯著從左上方的拱型往下走的女人，原本的裝飾就變成往下的階梯。左邊也有爬梯子的人，卻變成由上往下看。簡而言之，觀者的視角會在畫面中央上下切換，仰視的構圖與俯視的構圖並存於畫面中央。

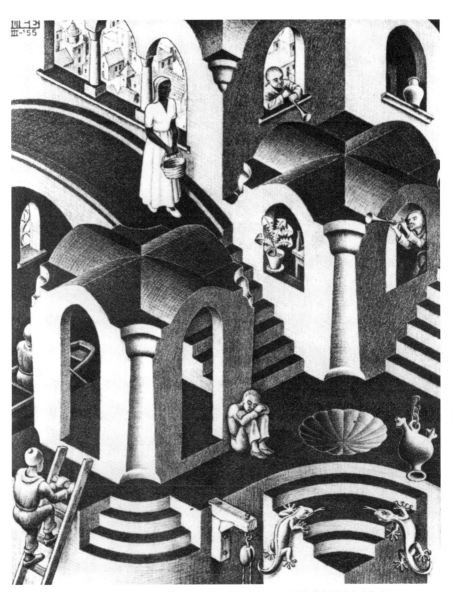

圖 2：摩利茲‧柯尼利斯‧艾《凹與凸》，節錄自布魯諾‧恩斯特《艾雪的宇宙》朝日新聞社

中央下方的菊花形物體也是，從畫面的右邊看，是天花板上凸出來的裝飾，從左邊看卻變成地板上凹下去的水盤。第一章提過，凹凸的知覺是相對的，端看觀者如何解釋，而這幅畫的水盤也一樣。不只水盤，畫面中的圓柱、圓柱上方的拱形，都是既可看成凹面，也可看成凸面。

話雖如此，這幅畫的主題依然是階梯。階梯既可以通往上方，也可以通往下方，其本質或許就在於反轉性。艾雪的作品中時常出現階梯的元素，看起來現實的世界，實際卻不可能存在。

他的作品《相對性》也是以階梯為主角的版畫（**圖3**）。向上的階梯與向下的階梯總是互為表裡，無論正面還是背面，都畫著上下樓梯的人。不過這幅畫的基本結構不是《凹與凸》所運用的景深反轉圖形，而是數學家羅傑・潘洛斯（Roger Penrose）在一九五六年發表的不可能圖形「潘洛斯三角形」（Penrose triangle）。這是不可能存在於世上的圖形，實際上卻可以製作看起來結構一樣的物體，並拍出這樣的形狀（**圖4**）。

只不過，該物只有從某個特定的角度下才會呈現三角形，只有在照片上才會形狀穩定。

艾雪以「潘洛斯三角形」為基礎，畫出了無限階梯與無限瀑布等許多不可能的空間。

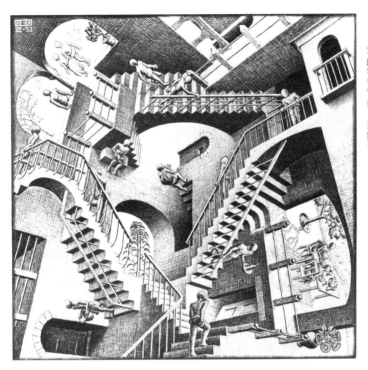

圖3：摩利茲・柯尼利斯・艾雪《相對性》，節錄自布魯諾・恩斯特《艾雪的宇宙》朝日新聞社

圖4：布魯諾・恩斯特「不可能的三柱結構照片」，節錄自布魯諾・恩斯特《圖像的魔術》Benedikt Taschent 出版

往上還是往下？象徵「中途感」的手法

從某個角度看是一回事，從另一個角度卻完全不同，這原本就是人之常情。「事實」的英文「fact」源於拉丁文中的「製造」，原意是「製造出來的物品」。在這種意義下，事實是被製造出來的，而有多少製造者就有多少事實。明明發生的是同一件事，但每一個當事人都有不同版本。這也是黑澤明的名作《羅生門》要表達的吧。

另外，英國詩人畫家威廉・布萊克（William Blake）的作品《雅各的階梯》（圖5），就畫出了階梯能往上也能往下的象徵性。「雅各的階梯」是《創世紀》裡的故事。雅各透過欺騙哥哥得到了父親的祝福，哥哥知道後想殺了他。為了避開哥哥的追殺，雅各在母親建議之下逃往哈蘭（古敘利亞北部，今土耳其東南部）投靠舅舅。旅途中，雅各以石為枕睡了一夜，夢中出現從地面直通天上的階梯，階梯上有神的使者上下往來。這時，神出現在他的身旁，對他賜福：「我要把你現在所躺的土地，賜予你及你的子孫。」於是，這個欺騙父親兄長的弟弟，最後還得到神的祝福，這種故事就算不是哥哥也很難接受。但哈蘭自古以來就有崇拜星月的習俗，這個階梯延伸到月亮之上的故事或許混有當地傳說。布萊克的畫中描繪了經過

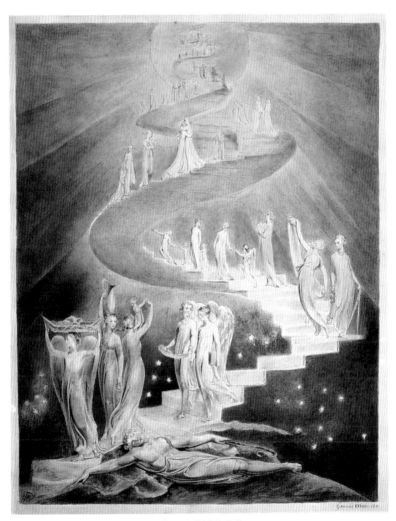

圖 5：威廉‧布萊克《雅各的階梯》，大英博物館藏

月球通往天上的螺旋階梯，上面往來的天使相當美麗。

伊拉克的薩瑪拉（位於巴格達北邊）與古敘利亞接壤，這裡有一座據說在九世紀時建造的回教寺院，這座寺院有著巨大的螺旋狀尖塔。我因為懼高症，不禁認為建造這座寺院有些魯莽，但或許這段路程確實能感覺接近天堂（**圖6**），就像是親身感受神的存在的修行之路──沿著螺旋狀坡道往上爬，其尖塔部分甚至沒有扶手，愈往高處愈接近塔的中央，這段路程或許往上或往下都需要覺悟，是一座考驗虔誠的建築。但人的一生也是如此，由於無法事先看見全貌，所以才在螺旋階梯上跨出每一步。世界各地都有慶祝一年平安的儀式，或許這既是祈禱下一年能安全地再繞一圈，也感謝平安繞完的一圈。

紐約的古根漢美術館也是螺旋狀的建築，是建築師法蘭克・洛伊・萊特（Frank Lloyd Wright）

圖6：薩瑪拉的回教寺院，節錄自吉爾・珀斯《螺旋的神祕》平凡社

的代表作。參觀這座美術館必須先搭電梯到頂樓，再順時針往下，沿著平緩的坡道繞行並邊欣賞作品。這種邊在傾斜的地板繞行，邊欣賞垂直掛在牆面的作品，感覺有點奇妙。除了傾斜的地板，不斷往下的斜坡或許也和階梯一樣，建立起某種「中途感」。

7

維梅爾的輕微失焦

我公公是個一絲不苟的人。元旦早晨會完成例行拜年，接著唱《一月一日》，讀每天的聖經日課、進行新年第一次禱告、吃雜煮年糕湯，然後做禮拜。而做禮拜之前還必須先穿戴整齊到院子拍紀念照。這一連串的步驟每年都不可少。拍照時公公會謹慎調整焦距，抓住在院子裡亂跑的愛犬，大家對著相機坐好。每年趕去教會前我們都手忙腳亂。儘管如此，這些照片上仍然紀錄了我們的燦爛笑容，感覺相當悠閒。公公活到一百零六歲，留給了我先生一台萊卡。

「相機」是「暗箱」的簡稱，意思是「黑暗的房間」。人們從以前就知道，透過小洞射進來的光，在暗室牆壁上投影出的景象會與外面上下左右相反。把這個暗室變成小箱子，裝上透鏡縮短焦距，再以鏡子反轉成像，就成了便於攜帶的暗盒。最後再想辦法讓投影出的成

像固定在紙上不要消失，這就是相機的歷史。「攝影」（photograph）的英文原意為「用光作畫」，我們可以推測背景是在感光技術改良的時代，但這些都發生在十九世紀之後。

「暗盒」教維梅爾的事

暗盒曾是名符其實的「房間」，在十七世紀後縮小，並使用凸透鏡使成像清楚，畫家們於是開始利用這個裝置來畫草圖。約翰尼斯・維梅爾就是其一人。他是否實際描過暗盒的成像，終究還未定論，但我們至少能確定他絕對看過暗盒投影出的世界。這不是因為畫的透視法精準。畢竟他的畫反而經常偏離透視法，像是消失點有好幾個（詳見第2節）、近處的人物（彷彿透鏡成像一般）大得很極端，而這些有時並不符合透視法。不過，以上並非我們推測他用暗盒畫草圖的原因。我們會如此判斷，是因為他在作品中畫出了失焦的部分。這實在令人驚訝。

人眼會自動對焦在視線中心，不可能注意到視線之外失焦的地方。但是《倒牛奶的女僕》中，放在前方的麵包籃、附蓋子的深灰色水壺，在創作時明顯表達出焦距的模糊。被視為維

梅爾作品的《戴紅帽的女孩》（圖1）也一樣，左下方椅子上獅形裝飾的焦距就沒有對準。維梅爾筆下的畫，是透過照相暗盒第一次看見的世界。他對於照相暗盒呈現的「失焦」絕對充滿興趣。

他或許也對透鏡下改變尺寸的世界感興趣。譬如在《軍人與微笑的女郎》這幅作品中，兩人明明只隔著一張桌子的距離，他卻把前方的軍人畫得遠比後方的女郎大。我想很多人在「自拍」時，也會發現離相機比較近的人在照片上會看起來很大。

此外，《拿酒杯的女孩》（圖2）也是一幅視覺上相當奇妙的作品。畫面中央彎腰站立的男性，與後面坐著的男性明明坐在同一張桌子，但視覺上中央的男性太大，後面的男性太遠。

研究維梅爾的生物學家福岡伸一認為坐著與站著的男性是同一人，他被女孩拒絕之後，就在後方的椅子上生悶氣。換句話說，這幅畫採用了包含時間進行的「異時同圖法」[2]。在繪畫中看見時間的觀點非常有魅力。但即使真是如此，前方女性的臉看起來應該要比後方的物體大。就算男性的臉較大，女性的臉較小，她的膝蓋以下也太長了吧。如

《軍人與微笑的女郎》

圖 1：約翰尼斯・維梅爾《戴紅帽的女孩》，華盛頓國家藝廊藏

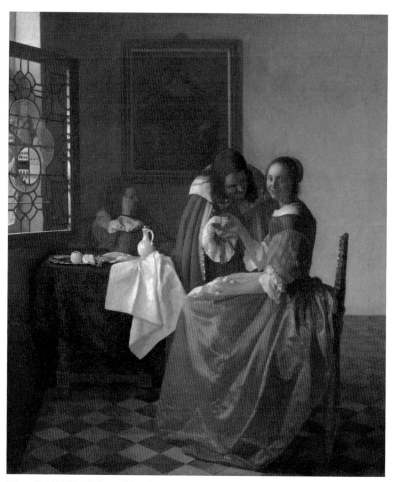

圖 2：約翰尼斯‧維梅爾《拿酒杯的女孩》，柏林畫廊藏

果維梅爾是先利用照相暗盒描出有限範圍的成像，再將這些草稿組合成一個畫面，這時卻發現中央的男性畫得遠比其他張圖大，最後只好把女性的腳畫得更長，這就說得通了。此外，畫面後方的男性看似與前方的景象無關，彷彿置身於不同次元。我們也可以解讀成這一切都是坐著的男性所做的夢，或是他的回憶。

有些人主張「維梅爾沒有使用照相暗箱，因為畫布上留有運用透視法時所穿的孔」。但是同時使用暗箱與透視法並不衝突。線透視法的輔助線甚至能在重新建構畫面時發揮作用，例如《倒牛奶的女僕》上也發現了用於消失點的小孔。但也有人指出，這幅畫還有其他消失點。我們無從得知這是因為他重新建構局部畫面時出了錯，還是他判斷這樣構圖比較好。維梅爾真正的價值，或許不在於畫出像照片般寫實的作品，而是在於超越了表面上的真實，呈現令人費解的現實吧。

卡拉瓦喬的祕密工具

英國出生的現代藝術家大衛・霍克尼（David Hockney），舉出幾幅擁有多個消失點、尺寸不

符合透視法預期、重疊方式不自然的作品，並提出一個假說，認為這些作品或許都是運用暗箱打稿，再拼接繪製而成。舉例來說，十七世紀前半活躍於法國洛林地區的拉圖爾所繪的《女占卜師》，其中有一名人物，就臉的大小來看應該畫在前方，結果卻被畫在後方。如果先使用照相暗箱分別描繪各個人物，最後再將這些人物合成，重新整理畫面構成時，就有可能發生這種不自然的現象。

霍克尼也指出，十六世紀中旬到十七世紀初的義大利畫家卡拉瓦喬（Caravaggio）的作品之所以缺乏深度感，也正是因為他筆下的人物實際上都位在相同距離。確實，我們可以看見卡拉瓦喬雖然將每一個人都畫得寫實，但整幅作品卻給觀者類似「布景板」的感覺（**圖3**）。

霍克尼進一步指出，我們可以從很多卡拉瓦喬的細節推測他在創作時始使用了輔助工具，例如他極快的工作速度、極少的草稿素描，以及他習慣在黑暗的畫室中作畫、在天花板上打洞而遭房東抱怨，他的作品中帶有強烈的光影（使用光學設備成像需要強光），他的所有物清單中有「玻璃製品」、草稿有切割的痕跡等等。這麼一說，卡拉瓦喬常常沒有將前景人或物的影子畫在背景上，或許是因為用暗箱描出來的人物，不會有前景的影子。

《女占卜師》

當然，使用暗箱絲毫不會減損卡拉瓦喬優秀的繪畫造詣，以及他為巴洛克繪畫帶來的貢獻。在他之前也有許多使用暗箱作畫的畫家，卻沒有人能夠達到他的水準。卡拉瓦喬利用暗

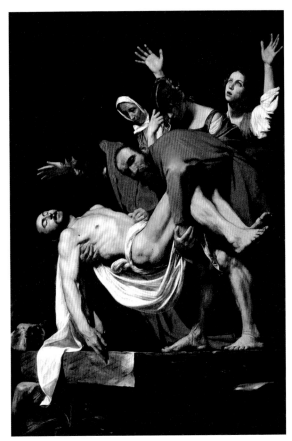

圖3：卡拉瓦喬《基督下葬》，梵諦岡美術館藏

箱為繪畫表現開拓了全新的紀元。

名家的觀察力

霍克尼在《祕密的知識》寫道：「畫圖的不是光學設備，而是畫家的手……就算使用了光學設備，繪畫也一點都沒有變簡單。」事實上，如果沒有出類拔萃的繪畫能力，就算使用暗箱，一般人也無法畫出優秀作品。名家那般引人入勝的發想，能從暗箱的投影出的搖晃剪影中，迅速分辨應該描下的線條的技能，以及描繪出質感的知識，全都需要非比尋常的天賦與訓練。

以超寫實手法描繪超現實作品的現代畫家三尾公三，據說也會使用投影機將照片投影在畫布上，再描繪投影。至於把肖像畫畫得像照片一樣真實的查克・克勞斯（Chuck Close），則會先在照片與畫布分別畫出相同的格線，再將照片複製到畫布上（第11節）。這個手法與十六世紀德國文藝復興巨匠杜勒（Albrecht Dürer）發現，且透過教本流傳下來的透視技法幾乎一致。

所謂專業，或許就是最大限度運用當代的技術、技法與材料，繪製高完成度的作品。運用所

有可用的材料這一點，對於研究者來說也是一樣的。

我想，維梅爾使用暗箱發現失焦現象很值得注意。人類習慣對未知的事物視而不見。徹底觀察對象的視覺，並將其固定在畫面上的技能，不只適用於維梅爾的畫作，也適用於所有優秀的具象作品。

8 本城直季的虛擬都市

我第一次看到本城直季的作品是在報紙上。那是一張報紙上黑白的小小照片。什麼？我原本以為是巨大的圓環狀游泳池，但看起來又像模型。咦，怎麼看都是模型吧？但誰會製作這麼多的模型小人，又如此隨機擺放呢？這果然還是人們在游泳池玩的照片。人群在畫面上像蟻群一樣，看起來缺乏現實感。

我之後再看到本城直季的作品，是在百貨公司的書店。我當時急著趕往旁邊的活動會場，卻因為受到某本書吸引而停下腳步。書的封面是一張鮮綠色的賽馬場照片。咦，不是賽馬場，而是賽馬場的模型吧？人物也好、馬匹也好，看起來都像玩具。但有人會製作這樣的模型嗎？

我翻翻攝影集，裡面又出現了那張游泳池的照片（**圖1**）。

圖 1：節錄自本城直季《小小星球》Little More

這就是我認識本城直季的經過。他的攝影作品雖然是實際風景照，看起來卻像是在拍攝模型。

後來我才知道，其他國家也有拍攝類似照片的人。建築攝影師為了拍出完全沒有變形的建築物，會使用移軸相機拍攝，而照片可能會看起來像模型。不過這些建築攝影師一直以來都費盡心思要避免這個現象。而不只他們的高級相機，用便宜的「玩具相機」拍攝時，由於缺乏精密度，也會拍出變形、失焦、或是色調不自然的照片，讓真實風景看起來就像模型一樣。這些都是十多年前的事了。幾年之後，相機出現了把照片拍得像模型的功能，手機上也有能把普通照片改成縮尺模型風格的 APP。這種照片現在不再稀奇，網路上隨處可見。

不過，為什麼實際的風景看起來會像模型呢？手機 APP 利用上下範圍的柔焦、更鮮豔的色調等方式產生模型感。至於本城直季雖然以底片相機拍攝，但他沒有使用 APP 修圖，

使用的是移軸相機，所以除了有對焦的地方，畫面其他地方都變得模糊。此外，他的照片雖然色彩相對實際，但其中模型感特別強烈的作品，也多半色彩鮮豔。這樣看來，擴大柔焦範圍、色彩鮮豔，就能讓照片看起來有模型感。

改變「距離認知」的心理學

為什麼擁有大範圍的柔焦與鮮豔的色彩，就會讓風景看起來像是模型呢？我們所認知的「物體大小」與「距離」有關。研究顯示，模糊梯度的改變，也會改變觀者與被攝體之間的距離認知。梯度愈大，我們愈容易誤以為自己與被攝體的距離比實際更近，於是就會給大腦錯誤的認知，以為被攝體像縮尺模型一樣小。換句話說，模糊梯度影響了大腦判斷，讓你以為這是近距離拍攝，所以導致你誤判被攝體的尺寸。縮尺模型效果就是上述現象。

此外，人眼只要稍微偏離對焦處，視力就會大幅度下滑。其實模糊的梯度對人眼來說家常便飯。我們或許已經在無意識中，學習用模糊的梯度來判斷距離。但我也懷疑，在對焦處以外看不清楚的位置，大腦能夠學習模糊與距離的關係嗎？而且，也有可能不是因為距離近

圖2：節錄自栗林慧《栗林慧工作全集》，學習研究社

而推導出被攝體的尺寸小，而是先判斷被攝體的尺寸小，最後才得出距離近。

有研究顯示，除了逐漸改變模糊梯度，照片中物體隨機散布的狀態，也會被判斷為近距離拍攝。在這種觀點下，用模糊梯度來判斷距離的前提就站不住腳了。我們的眼睛或許不是

根據模糊的梯度，而是根據模糊的有無來判斷是縮尺模型還是實景。在微距的狀況時，對焦之外的畫面都會模糊，而遠方的景色基本上以廣角拍攝，因此無論在哪個位置，都是對焦清晰、景深較深。或許我們因此判斷包含模糊部分，即是微距拍攝，而沒有模糊的是實景照片。實際上，栗林慧這位攝影師的照片就與本城直季相反，明明是微距拍攝，卻採用大範圍對焦，使作品呈現出與縮尺模型照片相反的效果，昆蟲看起來就像巨大雕像（**圖2**）。不過，以上推測理論上只適用於看過「局部模糊的微距照片」的人。至於縮尺模型效果，是否能對從沒看過微距照片的人產生作用

呢？目前尚無這樣的研究，所以我們也無從得知。

關於模糊也有如下的可能性。前面已經提過，人眼除了對焦位置之外，其他部分看起來都是模糊的。但在觀看模型照片時，視線的位置也存在著模糊。這或許就是看起來不自然的原因，而就算不自然，也不應該會改變照片上物體的大小認知。

縮尺模型照片的原理一定與模糊有關；模糊則確實會讓物體的尺寸、距離感變得曖昧。

但這兩者的關係卻一直無法連結。我想，這就是其中一個在工學上已經實現，卻在科學上無法說明的案例。

色彩、視點也會影響「距離認知」？

那麼關於色彩又該如何解釋呢？有資料表明，鮮豔的紅色會使距離看起來較近。但本城直季那張照片的紅色並不飽和，而且中間的綠色相對較鮮艷，看起來應該愈遠才對。這樣的話，解釋成「色彩鮮艷的物品會被判斷為玩具等較小的物體」或許更乾脆。但那張照片就算轉換成黑白色調，看起來還是有縮尺模型感，我一開始在報紙上看到的就是黑白版本。因此，

我們可以推論色彩影響的不是被攝體的大或小，而是現實或非現實。簡而言之，比較合理的思考是「色彩鮮豔度」會影響現實感的認知。

蜷川實花所拍攝的色彩鮮艷的花朵與金魚，就給人非現實感；亞馬遜叢林中色彩鮮艷的動物，也讓人感受到另一個世界的氣氛。某一些地方非日常的節慶，多半會使用色彩鮮艷的裝飾。譬如印度的侯麗節（Holi），參與者會彼此塗抹原色色粉，互潑五彩繽紛的色水。福岡縣柳川的雛偶祭，則會在紅毯上擺出雛偶，並懸掛稱為「雛吊飾」的彩色手鞠球。里約的嘉年華、尼泊爾的婚禮，也都充斥著濃烈鮮豔的色彩。或許高彩度的顏色與色彩繽紛的光景，能夠帶來不同於日常的幸福感吧。以上這些景象，如果利用手機ＡＰＰ更加強調人工的鮮豔，就會打亂觀者對現實的判斷。鮮豔的色彩，或許就是提高不自然感的原因。

松江泰治的大樓照片（**圖3**）又如何呢？這是張黑白照片畫面對焦清楚、景深較深，看起來卻像是樂高積木的模型。我們發現就算沒有鮮豔色彩、焦距清晰，認知是模型時就是會看成模型。這是為什麼呢？

本城直季與松江泰治的照片有個共通點，即從高處拍攝。用這種角度來看，或許與攝影

圖3：節錄自松江泰治《CC》，大和散熱器製作所

俯角有關。從摩天大樓往下看，車子與行人看起來就像玩具一樣小，想必是任何人都有這種感覺。照片也是同樣的道理吧？既然有疑問，我於是使用建築物的模型，改變拍攝時的高度，研究被攝體的大小認知。結果與預期相反，從愈高的位置拍攝，建築模型會看起來愈大，現實感也愈高。但這可能是因為使用模型的關係。所以我接下來到大樓逃生梯的各樓層拍攝照片，並使用這些照片研究模型感的差異。結果發現，即使從高處拍攝，只要畫面夠清楚、景深夠深，看起來也不會像模型。反之，即使對焦區以外模糊、景深變淺、彩度提

高、增加模型感，觀者依舊能正確判斷攝影俯角。看來縮尺模型的感官效果，很難只透過拍攝位置來說明。

在本城直季的作品受到矚目時，攝影界也出現進行類似嘗試的其他攝影師，譬如把模型拍得像真實風景，或製作實體大小的模型拍攝，企圖強調更加扁平的現實感等。也有攝影師將模型擺在真實風景中，使真實風景看起來缺乏現實感，藉此提供趣味性。這些攝影師的多樣化嘗試，與虛擬逐漸日常化的生活有何關聯？這是個耐人尋味的問題。不過話說回來，大腦又是如何分辨現實與非現實的？這個問題更加耐人尋味，這些照片或許會成為入口。

專欄 4　錯視畫法的勝負

「錯視畫法」（Trompe-l'œil）的法文是「欺騙眼睛」的意思，符合脈絡的定義是彷若實物的寫實畫。當然，畫得寫實不代表是名作。藝術的價值在現代已經不再是重現，錯視畫法的作用反而在於「趣味」。而在沒有相機的古代，寫實的畫法想必能讓人非常驚訝。

古羅馬博物學家老普林尼（Gaius Plinius Secundus）在西元七七年寫下的《博物誌》中提到一則故事。宙希克斯（Zeuxis）與帕西奧斯（Palacios）這兩位活躍於西元前的畫家，比賽誰的畫更真實。對畫技有自信的宙希克斯畫了葡萄，並且把這幅畫拿給帕西奧斯看。結果小鳥群以為那是真的葡萄而飛了過來，宙希克斯相信自己已經獲勝。輪到帕西奧斯展示作品時，他說了一句「你先把我掛在畫上的布簾拿走再看」，這時候宙希克斯才發現布簾就是帕西奧斯的作品。宙希克斯騙過了鳥的眼睛，但帕西奧斯卻騙過了畫家的眼睛。於是高下立判，宙希克斯勝利的寶座讓給了帕西奧斯。

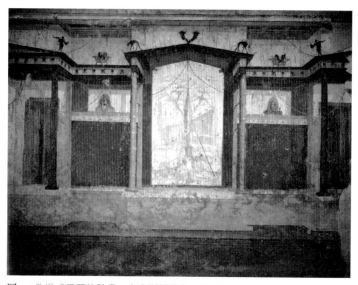

圖1：偽裝成房間的壁畫，奧古斯都的家，羅馬

整張畫布都是布簾的畫，既無趣也沒意義。如果用作品的價值來看，絕對是宙希克斯的葡萄較具魅力。所以在這個故事中的勝利者，真的是思考在何處、畫何物才能騙過人眼的帕西奧斯嗎？因為比的不是表現力，所以宙希克斯才能輕易把勝利拱手讓人吧。

不過，人眼真的比鳥眼更擅於看穿真相嗎？其實不然，正因為是人，所以才會把塗在畫布上的顏料誤認為是葡萄，誤以為畫在畫布上的布簾是真的，甚至想要去看布簾背後的物

品。鳥或魚如果看見黑色飄動的物體，即使實際形態完全不像鳥，或只有部分特徵是紅色、形狀與真實的魚相差甚遠，牠們也會對著這些「超常刺激」做出特定行為，譬如求偶。要欺騙鳥或魚的眼睛，或許用的不是真實重現的真實光景，而是符合特定特徵的「關鍵刺激」。

撰寫《博物誌》的老普林尼，據說在龐貝遭遇火災而去世。**圖1**是羅馬遺跡留下的壁畫，似乎繼承了龐貝壁畫常見的樣式，古羅馬人假如很享受以線透視法重現的空間，應該也可以形容他們是帕西奧斯的後裔吧。這樣的風格到了現代成為錯視畫法，成為繪畫的另一條分支。

第三章

本來不存在的輪廓與形狀

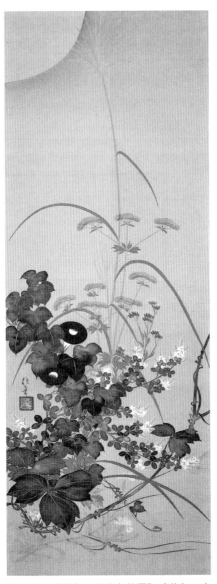

酒井抱一《壽老・春秋七草圖》（秋），山
種美術館藏

9　仙厓的心之觀月

日本舊曆八月十五至十六日之間，「十五夜」的月亮又稱為中秋明月，是適合賞月的日子。我們今晚就來介紹仙厓義梵所描繪的觀月畫，與畫中人物一起欣賞「沒有畫出」的月亮吧！

仙厓是臨濟宗的僧侶，以描繪輕妙灑脫的禪畫聞名。他一七五〇年出生於美濃（今日地岐阜縣南部），十一歲時在當地寺廟剃度，兩度周遊列國，三十九歲時在京都妙心寺退隱高僧的推薦下，來到博多聖福寺，並在四十歲時繼承這座寺院。仙厓從年輕時就擅長繪畫，甚至還留下「真是煩人啊／我避世隱居之家的茅廁／也人人來此留下委託之書信」的和歌，由此可見委託他作畫的人之多。他到了四、五十歲時致力於寺廟的重建，六十二歲退隱之後畫風突然改變。他年輕時描繪的水墨畫相當寫實，甚至還被認為繼承了圓山派或狩野派。但現

在一般人聽見仙厓時腦中所浮現的，還是晚年輕妙灑脫，或該形容是塗鴉一般的禪畫。

他在八十八歲去世前留下了許多書畫。

《指月布袋畫贊》（**圖1**）就是其中一幅。七福神之一的布袋神抬頭看著天空，手指著月亮，與孩子一起嬉笑。布袋神的表情相當柔和，高舉雙手歡笑的孩子看起來也確實很開心。

我們之所以會知道這兩人看著月亮，是因為畫面左邊題上的詩歌寫著「月亮月亮你幾歲，十三又七歲」。這首歌應該屬於童謠

圖1：仙厓義梵《指月布袋畫贊》，出光美術館藏

中的「遊戲歌」，我小時候也有邊唱這首歌、邊踢皮球的回憶。之後的歌詞是「年紀還很輕呀，生了那孩子，又生了這孩子，該抱誰好呢？來抱阿萬吧？阿萬去了哪，買油又買茶……」。

有人認為「月亮月亮你幾歲，十三又七歲」的意思是十三加七等於二十，也就是在二十歲生

了孩子，但也有人認為看起來近滿月的十三夜月在江戶時代的七時（下午四點），表示天還亮著的時候就已經升起。然而這兩種解釋似乎都太過牽強。

其實「指月布袋」不只是一幅指著月亮歡欣喜悅的畫。據說月亮代表佛的教誨，而指著月亮的手則代表解說佛的教誨的教典。教典（手指）能夠指示佛的教誨（月亮），但如果只顧著看教典（指尖），也無法吸收教義、獲得領悟。我們應該看的不是指尖（教誨），而是月亮（佛的教誨）本身，如果能直接看見月亮是多麼開心的一件事──據說這才是《指月布袋畫贊》這幅畫欲表達的內容。

這樣解釋的話，月亮就不能清楚出現在畫面中。或者應該說，月亮必須由觀畫者自行推敲，而仙厓利用題字巧妙地實現了這點。文字圍出的留白呈現出月亮的形狀，這個手法可以形容是笨拙的「主觀輪廓」，但如果輪廓太過精準，就會讓人清楚看見月亮，所以笨拙一些剛剛好。「頓悟」不能用眼睛看，必須用心來看。就這層意義而言，主觀輪廓也是個很好的選擇。

大腦的自動詮釋是天性

「主觀輪廓」是心理學的專有名詞，也稱為「錯覺輪廓」。指的是雖然沒有輪廓線，但輪廓卻反而看得更清楚的情況。**圖2**的右圖中，想必你可以看見一個完整的圓，看起來好比滿月，或更像白熾明亮的太陽，然而這張圖卻完全沒有圓形的輪廓線。有趣的部分在於，如果將中央斷開的線連接起來，變成連續的鋸齒狀（**圖2左**），不僅不會清楚浮現圓形，就連視覺亮度也降低了。以這兩張圖來說，中斷的線條是重點。如果畫得完整，人們就只會看見畫出來的東西，但如果有不足，人們會被這些部分吸引，大腦自動補足「不存在的事物」，反而顯現出形狀。主觀輪廓的有趣之處在於，腦中補足的形狀不管對誰而言都一樣。大腦會創造出不存在的形狀的線索，而且似乎不允許我們看見其他造形。

圖2：賽德勒．帕克斯「主觀輪廓」的改變

視覺心理學家驚見成正以「未完之完」這個美麗的詞彙，形容「不足反而帶來豐足」的世界。明明不完整——但正因為不完整，才能獲得完整。世阿彌說過「祕而不宣則成花」，芭蕉也說過「用詞不可說盡」。正因為不足，才能由觀者補充、看見。靠著自己的大腦主動補足，或許也能讓人更加滿足。不過上述的能樂與俳句仍不同於「主觀輪廓」，所見之物會隨個人的能力、經驗以及當下的心情而改變。

人類這種動物，似乎原本就是會將不足之處補足。藝術認知科學家齋藤亞矢發現，把少了一隻眼睛的黑猩猩臉部線畫拿給孩子看，兩歲半到三歲的孩子會邊說「沒有眼眼」，邊把缺少的眼睛畫上去。就算小朋友不太會畫圓，但只要畫上東西，他們也會因為「有眼眼」而滿足。反之，如果把同一張畫拿給黑猩猩看，牠們並不會把沒有補上另一隻眼睛，而是會在畫出的那隻眼睛上做記號、描著額頭上的髮際線，或是把整張臉塗滿。黑猩猩對於「存在的事物」感興趣，人類則對於「不存在的事物」感興趣，這一點非常有趣。人類不滿足於已經存在的事物，而是把注意力擺在缺乏的事物，這種特性進而發展出科學與技術，企圖將很多事情補足，但另一方面或許也會帶來不滿或不幸。

用「心」解讀畫面

《指月布袋畫贊》的另一個重點就是「指」的動作。孩子開心地仰頭看著布袋神指向的月亮。有一說認為，只有人類能夠理解「指」這個動作的意義。有些人則認為，長期被飼養的家犬等寵物也具備這種能力，不過我家以前的愛犬，無論如何都無法理解「指」的意義。就算把飼料的位置指給牠，牠也只會把注意力擺在指間，不會想去看飼料的方向。就算用眼神不斷地在牠與飼料間來回示意，想告訴牠飼料的位置，但牠似乎會以為我只是不斷把眼神移開，只會歪著頭盯著我，而不會轉向我眼神暗示的飼料方向。但可能怎樣的人就會養怎樣的狗，正如我對教典與文獻感興趣沒錯，卻也無法獲得教典指示的覺悟或本質。

人類也不是一出生就能理解「指」這個動作的意義。小寶寶在出生之後八至九個月才開始懂得去看手指的方向；用手指告訴別人自己想要的東西，則大約需要一年；指著自己想傳達的事物並同時回頭告訴別人，這需要更長的時間；至於指出不在眼前的東西的方向，要等到一歲半才能做到。對於他人視線的理解幾乎與此相同。

有趣的是，能理解手指與視線的意義之後，孩子就會發現無論是別人還是自己都有

「心」。雖然沒有透過眼睛看見，卻能透過「心」去感受、去思考，試圖領悟這件事情。但前提是孩子必須理解「指」與「被指之物」之間的關係，這點相當耐人尋味。

《指月布袋畫贊》這幅畫中的孩子，或許發現了「心」而開心，又或者是發現能與別人分享指出的事物，所以產生共鳴而喜悅吧。「覺悟」想必就是看見世界的樣貌，即「心」的樣貌。

圖3：仙厓義梵《吃下這個，喝口茶吧》，福岡市立美術館藏

無論古今，無論東西方，都經常以圓形來表現人心（微觀宇宙）或宇宙（巨觀宇宙）。禪畫長久以來都把一筆畫的圓稱為「圓相」，藉此表達心、宇宙、覺悟或真理。

仙厓也經常描繪圓相，但其中有一幅畫的題字是「吃下這個，喝口茶吧」（**圖3**），表達「這幅畫單純只是饅頭，可不是圓相之類的複雜東西喔」，用意既是勸人放鬆休息，同時也傳達覺悟與真理只有仔細咀嚼、融會貫通之後才能真正理解，不要受眼前的表象束縛。當不再有圓，即不再拘泥於心的時候才能真正頓悟。

仙厓的魅力，正是他運用超然的作畫方式，設計了擁有好幾種解答的深奧謎題。禪問答的精髓，就在於不直接公布解答的「祕而不宣則成花」。

10 抱一的明亮滿月

有個名字美麗的祭典叫做「十日夜」。這是東日本一帶在舊曆十月十日，換算成新曆則是十一月十日前後舉行的收穫祭。田園之神在稻子收割之後就要回到山裡，人們於是在這天將收穫的稻子搗成麻糬獻給田園之神，並以稻束敲打地面慰勞神明。有些地區還有拿供品祭祀稻草人以及賞月的習俗。

西方則以 Lunatic（瘋狂）做為月亮女神 Luna 的語源，由此可知月亮在西方不一定給人正面的感覺。不過東南亞一帶普遍都會賞月，或許這與當地種稻或種田等農業密切相關。

十一月的十日夜賞月之所以不像九月的中秋明月那麼受到關注，大概是因為高掛在寒夜天空的月亮看起來比較小。其實月亮的大小與高度有關，位置低看起來較大，位置高看起來較小。月亮的視覺大小隨著高度而改變的現象，稱為「月亮錯覺」。

難以解釋的月亮錯覺

既然是錯覺，那就代表月亮雖然看起來大小不同，但物理上的尺寸卻相同。要證明這點，我們可以透過五圓日幣的孔來觀察滿月。拿五圓硬幣的孔對準，調整承與地球看到的滿月一致，你會發現不論是正上方的月亮，還是接近水平位置的月亮，尺寸幾乎都是相同的。

那麼為什麼位置較低，月亮給人的感覺就會比較大？理由至今眾說紛紜。有人用大氣折射來解釋，但由於不符合理論值而遭到否決。也有人假設月亮的高度會讓我們誤判與月亮之間的距離，因為在我們的認知中，到天頂的距離比到地平線的距離更短，所以天頂的月亮給人的感覺較小，但利用殘像進行實驗的結果與這個假說並不一致，於是這個說法也被推翻了。

也有一說認為，在月亮高度接近地面的情況下，我們會看見月亮周圍的物體，而這些物體會影響我們對月亮大小的判斷。但即使在周圍沒有比較對象的狀況下，譬如海上，也會產生月亮錯覺，所以這個假說也不是定論。也有人指出可能是重力或姿勢的影響，而科學家也透過橫躺著看月亮、或從太空船觀察月亮來驗證，卻依然無法得出結論。現在勉強算是定論的，就是月亮錯覺無法單方面解釋。

月亮錯覺也出現在繪畫當中。歌川廣重的名所江戶百景《猿若町夜景》（圖1）中描繪的月亮，看起來就比實際更大。大阪樟蔭女子大學的仲谷兼人做了實驗，他將月亮從這幅浮世繪上修掉再找人畫上新的，並在包含高塔與飛機的天空照片中畫上太陽。結果顯示，月亮與太陽都被畫得比實際更大，而愈接近地平線就畫得愈大。這樣的結果與月亮錯覺一致。可是如果月亮角度愈低，愈接近地平線，就愈容易受到周圍的影響而看起來較大，那反而應該可以畫得較小吧？仲谷兼人因此認為，這個與理論相反的結果，是因為混和了兩種錯覺，分別是知覺對比造成的月亮錯覺，以及反映日常記憶與經驗的月亮錯覺。想要解釋月亮錯覺果然不是那麼簡單。

另一方面，低處的月亮偏紅，高處的月亮偏藍，也是在日常生活中就會注意到的現象。

雖然也有一說認為，紅色的東西看起來較近，而近的東西看起來較大，所以會產生月亮錯覺。但只有這一個原因的話，仍無法說明這麼龐大的錯覺量。

附帶一提，低處月亮看起來偏紅不是錯覺，而是確實如此。我們可以用物理學來說明，位置低的天體所發出的光，近乎水平通過大氣層抵達我們的眼睛。而水平方向的大氣層比垂直方向更厚，所以在低角度時，有更高比例的光在抵達眼睛之前與大氣層中的微粒碰撞而散

圖 1：歌川廣重《猿若町夜景》

射。波長較短的藍光會被散射，只有波長較長的紅光還能到達眼睛，所以低處的月亮與太陽看起來會偏紅。順帶一提，這也是緯度與月亮顏色的關係。北海道的月亮應該看起來較藍，九州與沖繩的月亮則看起來較紅。你記憶中的月亮又是什麼顏色呢？

畫出比「留白」還亮的月亮

日本畫與中國的山水畫中都有許多描繪月亮的名畫。但水墨畫在表現月亮時，不可能像梵谷的油畫一樣，最後再把白色或黃色的顏料塗到畫面上。如果想要畫出明月，就必須先把這個部分的紙張留白。但只留白中央的圓形既呆板又無趣，最好是能看起來比紙張更白更亮。

有一種方式可以達到這個效果，就是第9節介紹的「主觀輪廓」。但這種手法難以運用在寫實的畫作上，因此在這種情況下就必須運用「明暗對比」手法。

所謂的明暗對比，表示某兩色塊即使亮度相同，但圍繞著暗色調的色塊，看起來會比圍繞著亮色調的色塊更亮。畫家如果為了達成這個效果，把周圍的大片空間塗得更暗，會很難在塗黑的部分畫上別的東西。最理想的狀況，是只要把小範圍塗暗，就能讓相鄰的大範圍看

起來變亮。而「克雷格‧歐布萊恩現象」可以幫助實現這個效果。

美國的薇薇安‧歐布萊恩（Vivian O'Brien）與英國的肯尼斯‧克雷格（Kenneth Craik）分別在一九五九與六六年發現這個現象，所以稱之為「克雷格‧歐布萊恩現象」。到了一九七〇年代，美國的視覺學者湯姆‧康士維（Tom Cornsweet）正式介紹了這個現象，所以又稱為「康士維錯覺」。

這個錯覺與明暗對比相反，接觸亮色塊的部分看起來更亮，接觸暗色塊的部分則看起來更暗。

圖 2 的灰色長方形，右半邊整體看起來較亮，左半邊整體看起來較暗。但實際上明暗不同的只有交界的部分而已。只要把明暗交界用手指遮起來，你就會發現左右兩邊的亮度相同。

江戶琳派酒井抱一的《壽老‧春秋七草圖》（**第三章扉圖**）與《月梅圖》，以及活躍於

圖 2：克雷格‧歐布萊恩現象（Craik-O'Brien-Cornsweet Effect）

明治到大正時代的京都四條派今尾景年的《秋月》，都在科學家指出克雷格·歐布萊恩現象之前，就懂得利用這個手法描繪月亮。譬如抱一的《壽老·春秋七草圖》把左上角月亮的輪廓附近塗暗，右斜下的亮度就降低了，因此月亮看起來就比背景明亮。但實際上，月亮的中心與距離月亮稍遠的部分是一樣的亮度，只要遮住月亮的輪廓線，就會發現亮度其實沒有兩樣。畫家運用這個手法，就能同時表現明亮的月光，以及草木在月光照射下呈現的微妙色澤，真是巧妙。

自古以來日本畫家就知道，只要在物理上改變交界的亮度，就能在知覺上讓大範圍的亮度看起來不同。

克雷格·歐布萊恩現象也被運用在雕刻上。譬如青瓷器或鎌倉雕之類的木工（**圖3**），為了讓花朵等圖案立體浮現，會先在輪廓部分鑿一個深的銳角，再雕出愈往外愈淺的平緩斜面。這種雕刻手法能夠透過光影的分布產生克雷格·歐布萊恩現象，不僅讓圖案看起來更明亮，輪廓也會清晰浮現。不只畫

圖3：《越州青磁刻紋合子》

同樣運用康士維錯覺的今尾景年《松間朧月》

家，雕刻工匠們也同樣透過經驗發現了克雷格・歐布萊恩現象。生理學家康士維透過神經細胞的網路說明這樣的現象。但藝術家與工匠即使不懂生理學的解釋，也能自己找出有效的表現。同樣地，我們也不需要道理，就能欣賞畫中的月亮，以及雕刻在盆器上的花。

專欄 5　席涅克的馬赫帶

畫家與科學家有個共通的特質，就是仔細觀察外界事物，找出不曾被人注意的現象，並將這樣的發現公諸於世。

醫學、生理學、心理學、心理物理學等關注人類內在的研究，在十九世紀的歐洲有了長足的發展。科學家米歇爾・歐仁・雪佛勒（Michel-Eugène Chevreul）也透過徹底的觀察，建構混色、色彩對比、色彩調和等理論，並且提出一個耐人尋味的觀點──上述這些都是「我們內在產生的變化」。

科學界掀起的潮流，也擴及到繪畫界。喬治・秀拉（Georges-pierre Seuat）根據雪佛勒的理論，將彩色的點相鄰排列在畫布上，當觀者往退後到眼睛無法分辨每個點的距離時，這些點就會在眼中融合成不同的色彩，創造出明亮的畫面。這種手法被稱為「點描畫」，而使用這種手法的畫作就被冠上「新印象派」的名稱。

畫家保羅・席涅克（Paul Signac）也著迷於秀拉的畫作，進而承襲了點描手法。不過，

據說席涅克由於熱愛大海而移居漁村，所以他絕對有許多實際觀察戶外明亮光影的機會。他的作品甚至還畫出了連科學家雪佛勒也沒有發現的「馬赫帶」（Mach bands）。

「馬赫帶」指的是當影子落到地面時，視覺上影子最暗的部分不是與物體相鄰處，而是影子的最前端。至於從本影邊緣延伸出去的半影，則以連接本影的部分最亮。這是奧地利物理學家恩斯特．馬赫（Ernst Mach）發現的頻帶，因此命名為馬赫帶。後來生理學者的研究顯示，這並非光線繞射等造成的物理現象，而是與視網膜相鄰的受器之間產生的側抑制（lateral inhibition）現象。

席涅克的《井旁婦女》也在許多部份畫出了這個現象（**圖1**）。譬如畫面左邊抬起單腳的女性落在水井上的影子，就把前端畫得最暗，與之相鄰的右側則畫成白色帶狀。

而這幅畫中的海陸交界、小徑與草地的交界等，同樣將暗側畫得更暗，亮側畫得更亮。因為克雷格．歐布萊恩現象的明暗交界，席涅克這麼畫的結果，就是在交界部分出現輪廓線。當然，那就是我們看著這幅畫時「內在產生的輪廓」，因為點描法的作品並不會畫出輪廓線。

馬赫在一八八六年寫下《感覺的分析》，但席涅克在同一年的代表作《早餐》中，就已經在火柴盒的影子裡畫出了馬赫帶。這是畫家透過敏銳的觀察，獲得了與科學家同樣發現的實際案例。

圖1：保羅・席涅克《井旁婦女》奧塞美術館藏

《早餐》

11 達利、克勞斯與若沖的雙重影像

「見樹不見林」用來比喻拘泥於細節則無法看見整體。的確，因為森林太大無法一眼望盡，所以只看得見眼前的樹木。但「森」這個字呢？我們不也很少注意到「森」字由三個「木」組成，而總是當成一個整體來讀嗎？從文字的角度來看，或許可說是「見森不見木」。

掌握「整體」比「局部」更迅速

有人或許會覺得「因為『森』就是一個字啊」。但以色列認知心理學家大衛・奈馮（David Navon）曾做過一個實驗，他用小的英文字母（譬如 H）組成另一個大的英文字母（譬如 S），並測量受試者發現這兩個字母的時間。結果所有人都是先認出整體的文字（S），才看見局

部的文字（H）。當然，如果把非常大的H聚集在一起，組成無法一眼看盡的巨大S，那想必就如同「見樹不見林」的比喻，只看得到構成文字的H。但如果是可以一眼看出的大小，那麼掌握整體的速度總是比看見局部要快。或許這種特性比較能適應環境，譬如在野外發現肉食動物的動靜時，與其判斷其斑紋是花豹還是美洲豹，還不如立刻逃跑。順帶一提，美洲豹的黑色環狀斑紋中有黑點，花豹則沒有。

人們很理所當然地認為，掌握概要比掌握細節更快。但這之中也有一件驚人的事，在我們的視覺當中，有詳細分析小範圍的神經細胞、大致掌握大範圍的神經細胞，以及處理中等程度範圍的神經細胞，所以相同的景色在我們眼中，會呈現雙重、三重不同的樣貌。而詳細分析小範圍的細胞，所需的處理時間較長，就和奈馮的實驗結果一致。然而在日常生活中，我們不會先看見模糊的整體樣貌，才看見鮮明的成像。當我們真正看見的時候，已經是清楚的樣子了。實際上，我們會根據先接收到的模糊資訊開始逃跑，之後才意識到「遇到豹了！」，而我們的知覺卻是：「是豹，快逃！」

我們的大腦在接收到最初的資訊之後，會等待後續資訊。等到大腦將多筆資訊整合或重新編輯之後，最後才使結果浮現到意識當中。也就是說，我們的意識並不會跟上大腦一開始

傳來的「逃跑」指令。既然如此，驅使我們行動的主角是大腦，還是擁有自我意識的人呢？

每次想到這裡，我都會覺得這與其說是科學問題，還不如是個哲學問題。

畫家的「雙重影像」巧思與意圖

西班牙加泰隆尼亞地區的畫家薩爾瓦多·達利，就利用處理時間的差異所帶來的認知落差，創作出有趣的畫作。他經常製作雙重影像的作品，換句話說就是整體與局部呈現不同影像的圖畫。舉例來說，《奴隸市場及隱藏其中的伏爾泰胸像》（**圖1**）就是這樣一幅作品。

圖 1：薩爾瓦多‧達利《奴隸市場及隱藏其中的伏爾泰胸像》，節錄自艾力克‧薛恩斯《達利》岩波書店

圖2：歌川國芳《看起來可怕的大好人》

畫面中央看起來像是伏爾泰胸像，卻由剛好在奴隸市場的修女與阿拉伯商人構成。依照前面提到的奈馮的實驗結果，達利標題「隱藏其中」的部分，應該是修女與阿拉伯商人，而不是伏爾泰胸像，因為大腦掌握整體的速度比掌握局部更快。但達利卻下了一點功夫，這個胸像畫得並不完整，但修女與阿拉伯商人則以完整的姿態呈現。所以整體與局部在容易看見的程度上互相拉鋸，兩者被看見的方式於是反轉。

江戶的浮世繪師歌川國芳，比達利更早描繪雙重影像。他所描繪的《看起來可怕的大好人》這幅畫（**圖2**），如果仔細觀察就會發現，看起來可怕的臉其實是由許多人聚集而成。題字則寫著「總而

言之／不讓別人做他該做的事情／就無法成為好人」。這句話的意義是人生在世，必須靠著許多人支持、與眾人攜手生活，又或者是人之所以為人，正是因為生活在人群中。這個道理似乎也會用於親子教育。而這樣的錯視畫在日本稱為「寄繪」。

談到「寄繪」中雙重影像的臉孔，就會聯想到活躍於十六世紀維也納的朱塞佩‧阿爾欽博托（Giuseppe Arcimboldo）。他將水果、花朵、魚類、野獸或是書籍等聚集在一起，繪製成肖像畫。他試著用可分解的事物，集合而成「肖像」這最具代表性「不可分割之個體」（individual）。國芳的作品也同樣暗示了這點。

若沖與克勞斯的「新」手法

當代藝術界也有製作雙重影像肖像畫的藝術家，那就是美國的查克‧克勞斯。他在畫布上畫出小小的方格，並根據同樣分割成方格的黑白照片，以噴槍將照片的濃淡正確複製到畫布上，製作出被稱為「超寫實主義」（super-realism）的精細自畫像。這幅畫也是雙重影像，近看是不同濃淡的正方形集合，但遠看就是一幅巨大的臉孔。不過他確立了這個繪畫手法之後，

身體因病失去自由，也無法進行需要精密控制力道的噴槍作業。不過，他在助手與機械的幫助下，以全新型態發展自身的技法。

這個全新技法是這樣的。首先在照片上畫出斜向的方格，接著將照片斜放，使方格以垂直水平的方向排列。另一方面，巨大的畫布上也畫出放大的斜向方格，並用起重機吊起來，固定在方格能以垂直水平方向排列的狀態。坐在輪椅上的克勞斯，戴上能將手與畫筆固定的用具，以這個用具夾住沾上顏料的畫筆，縱橫移動手臂，參考手邊照片的顏色將方格著色。他有時會先畫出四方型的外框，然後在中心塗上不同顏色。但他無法像過去那麼精細，角的部分很容易變成圓弧。他有時也會故意忽視方格，像畫圖一般上色。這些格狀圖案就像印象派的點描一樣，從遠處看融合成一個新的色彩，同時也接到相鄰的顏色，形成鮮豔的色彩集合。等到方格全部填滿之後，再將斜向懸掛的畫轉回垂直水平的方向。於是，抽象的菱形色串呈現出與原本照片相似的克勞斯肖像畫——甚至還更添光芒（**圖3右**）。雖然他右手麻痹，無法再精細地畫滿方格，但他成功地畫出比生病之前更豐富的肖像畫。這幅雙重影像的局部呈現普普風（**圖3左**），但整體卻相當精巧。

這個手法似曾相識嗎？沒錯，就是伊藤若沖的《樹花鳥獸圖屏風》與《鳥獸花木圖屏風》。

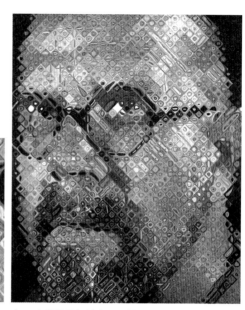

圖 3：查克·克勞斯《Self-Portrait》，左邊是局部放大圖，節錄自查克·克勞斯官方
網站

《白象群獸圖》被認為是若沖在
這之前的作品。他先以墨的濃淡正確
切割出長寬九毫米的正確方格，而後
在上面以漸層色彩巧妙地描繪白象與
其他動物，創造出被稱為「升目描」
的技法。有人認為這個技法的靈感來
自京都西陣織的草圖，但也有人認為
若沖把這幅畫當成西陣織的草圖來
畫，或者他這麼畫是為了讓這張圖看
起來像織品。但無論如何，都與克勞
斯最初使用的手法極為相似。

《樹花鳥獸圖屏風》與《鳥獸花木
圖屏風》雖然繼承了這個手法，但有時
方格的角消失變成圓形色塊，有時又畫

上裝飾性的彩色圖案，雖然和《白象》一樣都是源自於方格的發想，但表現的主旨卻不一樣。由於動物的表現也相當樸拙，所以也有人認為這幅作品是靈感來自若沖《白象》的他人仿作，或是由其工坊的弟子所製作。

姑且先不論這些屏風是否為若沖的真跡，但其轉變與克勞斯的製作史一致——從利用漸層正確塗滿方格，轉變為卻使用多種顏色，有計畫地自由塗滿方格。他們兩人在日本與美國，分別從西陣織與數位照片等各自時代的技術獲得靈感，創造出局部與整體不同的雙重影像。如此類似的發想在不同時代、不同場所，透過不同的契機產生，並以作品的方式保留下來。我們可從其中一窺創作過程的奧祕。

《樹花鳥獸圖屏風》
右半部

《白象》

專欄 6　魯東的幻想與幻想性視錯覺

我們有時候會把牆面的大理石風格圖案或地板上的髒污，看成是動物或人臉。也一直有人說天上的白雲看起來像綿羊，月球表面的坑洞看起來像兔子。先前網路上也熱烈討論著看起來像耶穌的烤土司焦痕，或是火星傳回來的照片像是聖母瑪利亞的臉。像這種從沒有意義的圖形或圖案中找出意義的現象，稱為「幻想性視錯覺」。

東北大學醫學系研究所的研究團隊，最近研發出利用幻想性視錯覺來發現路易氏體失智症（Dementia with Lewy Bodies）的檢查。路易氏體失智症約佔失智症患者的兩成，與阿茲海默症型不同，其最主要的特徵不是健忘，而是看見幻覺。舉例來說，把三色堇的照片拿給這種類型的失智症患者看，問他們看見什麼。患者可能回答「花」之後，還會接著回答「啊，還有臉。有四隻動物」。患者的答案有八成以上都是人或動物的面孔或身影。由於路易氏體失智症患者有這種特徵，所以研究團隊認為，使用照片測試能夠有效檢查出幻覺將發作的狀態，以及關於幻覺的病徵。然而我們在患者回答的啟發下，再回

圖1：奧迪隆‧魯東《發芽》

過頭來看三色堇的照片，確實可以在其中發現動物的臉。或許，路易氏體失智症會將人類這種社會性動物的天性，放大之後再表現出來。認知心理學家高橋康介指出，一般人在無意義的圖案中看見有意義的形狀時，看見的形狀超過八成都是臉孔或生物。原來一般人所看見的路易氏體失智症患者的回答比例相同，難道這只是巧合嗎？

奧迪隆‧魯東（Odion Redon）雖然生活在印象派時代的法國，卻沒有追隨畫壇的潮流，反而留下風格獨特的作品。而他的畫作當中，有些也讓人聯想到幻想性視錯覺。他似乎對植物學者阿爾曼‧克勞沃（Armand Clavaud）所呈現的顯微鏡底下的世界感興趣。十九世紀製作的小幅黑白石版畫中，就有好幾幅畫著漂浮在空中或水中的小球體，看起來像

是胚芽、細胞或花粉，而且奇妙的是，有些作品中的球體還畫上了一張張人臉（**圖1**）。他進入二十世紀之後畫風一變，開始描繪充滿美麗色彩的花朵、樹木、人與動物，但這些作品同樣散發出奇幻或奇異的氛圍。譬如他接受鐸梅西男爵（Robert de Domecy）的委託，繪製一幅裝飾在城堡餐廳的作品《黃樹》，裡面的每一朵花都像路易氏體失智症患者所指出的，看起來像是人臉或小動物（**圖2**）。

人類早在拉斯科洞窟壁畫之前，就已經把壁面的凹凸看成動物的樣子了吧！而為了

圖2：奧迪隆・魯東《黃樹》，鐸梅西男爵城堡藏

讓其他人也能看懂這些形狀，所以用不同顏色的土加上輪廓與陰影，或把輪廓鑿得更深，這就成了繪畫與雕刻的原型。「幻想性視錯覺」，即在無意義的事物中找出意義的行為，就是藝術創造的其中一個原點。

12 安田謙的刮畫

我小時候的柏油路沒有現在這麼多。某天下過雨後，我看見一個男孩用傘尖在泥濘的道路上畫著線條。那不是我認識的男孩，但對他的印象卻相當典型，他專注畫著線，散發出難以搭話的氣質，而且看起來也不寂寞。現代藝術家大竹伸朗曾說：「說起來，創作是一種極度個人化的行為，如果在這當中追求專屬自己的世界，就某部分而言，必須沉入自己內心深處，與社會狀況有著相當程度的隔絕。」[4]。那個熱衷於畫著線條的少年，就沉入了他自己的內在，給人無法打擾的感覺。有意識地畫著線條的行為，同時也反應了創作者的心，這也給人無法隨便觀看的印象。我在那天也發現一件事，人的內心存在著不能輕易闖入的世界。

不存在的線條，如何產生更多意義？

藝術家自由畫出的線條也充滿魅力。畢卡索、克利、考克多或是以筆墨灑灑掌握輪廓的東洋大師們，單純透過線條，就能將幸福、達觀或不可思議的感受傳達給觀者。在本節，我就從知覺心理學的觀點，介紹艾里西斯·柏克雷（Alexis Beauclair）所描繪的一條線吧（圖1）。

這幅畫，可以看成是一條自然擺放的線，也能看成是抽象描繪的軌跡。但更簡單的觀點，是將畫面右邊看成是人臉。當這麼看的時候，下一瞬間就會看見左邊也有另一張側臉，發現原來這是戀人接吻的情景。由於左右兩人共用一條輪廓線，所以這條線的所有者會交換，而每次交換時，浮現於意識中的人物也會替換。簡單來說，就是發生「圖地反轉」的現象。這樣的線條，相當適合表現兩人身心融合、分不清楚誰屬於誰的狀態。畫面

le baiser

圖1：艾里西斯·柏克雷「接吻」。節錄自艾里西斯·柏克雷官方網站

上單純的一條線擴大成面，並隨著時間產生更多意義。

有人說線條不存在於外界。的確，幾何學定義的線條只有長度沒有寬度，不可能實際存在。但自然界之中，也有一些算是線條的型態，如小樹枝或閃電，而至於人造物品，也有電線或絲線等更接近線條的物品。但在繪畫中，畫家所描繪的線條多數不是物體本身，而是物體的輪廓——也就是不同色彩、亮度或質感的交界。對素描初學者來說，基本功不是描繪不存在的輪廓線，而是要把描繪對象當成不同亮度的面來掌握。但就連三歲小孩，也懂得用不存在的輪廓線來表現人臉。那麼，我們的認知到底是怎麼從面的交界，抽出線的輪廓呢？

具體探討的其中一人，就是提出視覺「計算理論」的麻省理工學院科學家大衛·馬爾（David Marr）。以亮暗面接觸的狀況為例子，他把畫面轉換成以縱軸為亮度，橫軸為空間位置的圖表，並將亮度分布做一階微分，於是就在明暗轉變的位置，出現了擁有明暗差資訊的「線」。接著他再進行二階微分，在這些位置得到的「線」當中，包含了哪邊亮、哪邊暗的資訊。這就是他所謂的「零交叉」（zero-crossings），即對應到輪廓線。但使用這個方法時，有時候單純的雜訊也會被當成輪廓線處理。於是馬爾先將影像模糊化以減少雜訊，再進行二階微分。透過這個方法從照片（圖2左）可以確實抽出的輪廓線（圖2左）。

圖 2：透過零交叉抽出輪廓線，節錄自大衛‧馬爾《視覺》產業圖書

他在這個例子所使用的函數，與視網膜及間腦的神經細胞接受域構造（即功能細胞）的反應方式一致。換句話說，或許眼睛與腦神經細胞是直接進行零交叉計算，並依此擷取出輪廓線。若真是如此，不把物體的外廓看成輪廓線反而還比較難。馬爾的想法在他英年早逝之後，發展成為計算神經科學。

用線條創作、遁入自我世界的京都畫家

故事發生在一九七五年五月的米蘭。有一位京都畫家，因為畫了以唐吉軻德為主題的油畫，所以被稱為「唐吉軻德的畫家」。這位畫家結束了在西班牙知名畫廊的個展後，來到義大利準備舉辦展覽。他在那裡等待從巴塞隆納港口送來的畫，到了約定好的日期，

部分作品仍然沒有送達。他聽說入關許可一直下不來，被擋在熱那亞的港口。他幸運地找到在當地長期研習、專攻美術史的老同事，請對方幫忙交涉。結果事情還是無法順利解決，再拖下去的話，寬廣的會場將會開天窗，於是他立刻決定在當地作畫。

由於油畫必須等下層的顏料乾掉，再塗上新的顏色，他認為會來不及，而水彩畫或普通的速寫又缺乏個性，於是他決定畫「刮畫」。這他想出來的畫法，顧名思義，就是將顏料刮出線條的手法。先在深色顏料下層以蠟打底，再用前端尖細的工具將顏料與蠟刮掉，露出紙的底色。雖然也可以將細線緊密排列，呈現出類似銅版畫的感覺，但用單純的輪廓線表現人或馬之類的圖案，更符合他的風格。

他之所以想到這個點子，據說是受到他在巴黎畫廊看到馬里諾・馬里尼（Marino Marini）的作品啟發。但他在確定畫法之前吃了不少苦頭。有趣的部分在於，這個手法的靈感來自「染坊」的經營者，這非常符合京都人的特徵。

為了找出這個畫法，他先從把水性顏料塗在蠟上開始實驗。他發現直接無法附著在蠟上，於是使用以牛膽汁為原料的特殊媒材。但當時除非是大型畫材店，否則難以取得這個媒材。

後來，他發現可以一種染布用的滲透劑代替——礦化蓖麻油。於是他將水性顏料與礦化蓖麻

油混和，塗在以蠟打底的肯特紙上，等乾掉之後再開始刮畫。上面也可以再疊一層顏料。但固定也是個問題，他試著把蠟加熱讓顏料吸收，但他使用的暖爐與電熱器無法進行微調。結果太熱會導致蠟融化、顏料剝落，而不夠熱又無法固定，讓畫變得非常脆弱。所以他就算想出這個妙計，卻還是有可能失敗。

故事再拉回來。他決定在米蘭作畫，於是立刻到當地的畫材店，卻不可能買到與日本相同的畫材。他購買了看似能用的材料（他只會說「謝謝」，不知如何表達自己的意思），立刻在留宿的飯店實驗。為了風乾底圖、固定顏料，想必他用了吹風機、電風扇等所有能用的工具。他一心一意地創作，等待展覽來臨。

無法展出為了個展而仔細準備的油畫相當可惜沒錯，但他整天待在飯店，刻著線條，想必就像在泥濘道路上用傘尖作畫的男孩一樣，度過一段愉快而充實的時光。我不知道米蘭人給他的作品什麼樣的評價，但無論評價如何，我想他對創作的時光有著信念。不，應該說我希望如此。這位畫家是安田謙，也是我的亡父（**圖3**）。

他在飯店的妻子助手（也就是亡母）在日後出版了歌集，其中一首是「不斷摸索的日子，總是不盡如意，用渾身解數過活，不老的唐吉軻德」[5]。這兩人並肩而行的道路雖然不平坦，

但一同使盡渾身解數的日子想必相當幸福。

圖 3：安田謙《馬與少年》，筆者藏

顏色與質感的不可思議

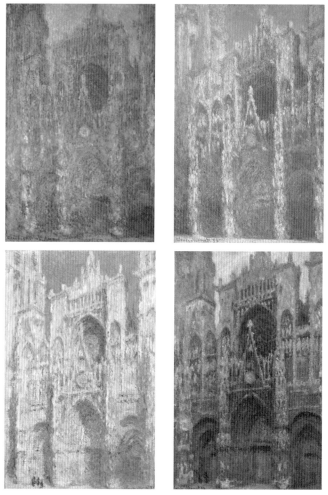

克勞德‧莫內《盧昂大教堂》系列作。左上：保麗藝術博物館，右上：
波士頓美術館，左下：奧賽美術館，右下：華盛頓國家藝廊藏

13 莫內的大教堂與洋裝

從巴黎的聖拉查車站搭乘電車約一個半小時，就會抵達曾是諾曼第公國首都的盧昂。那是四十多年前的事了。三月已屆下旬，但巴黎仍大雪紛飛，我離開巴黎來到這座城市。舊市街上家屋林立，外牆有著黑色的木製骨架與白色的石灰壁面，給人相當可愛的感覺。街道前方有一座拱門，門上裝著大大的方形時鐘。此處到盧昂聖母大教堂非常近，但當時我似乎沒有造訪，因為我相簿裡在塞納河畔與當地老人的合影照片，下一張就跳到開往港鎮翁弗勒爾的巴士內。

用「眼睛」作畫？用「腦」作畫？

盧昂聖母大教堂立於流經市街的塞納河右岸，是一座在十二至十六世紀間建造的歌德式建築，立面有著蕾絲工藝般的細緻雕刻，相當有名。但讓這座建築更加出名的，是克勞德‧莫內的系列作（**第四章扉圖**）。莫內在一八九二年租下了面對大教堂的房子，花了四年專注於描繪教堂的立面。他主要採取從右斜下方往上看的構圖，從清晨到日落，從明亮的晴天到風雨欲來的陰天，在各個時刻與天候繪製了三十三張西側正面的立面圖。如果把這些畫當作是大小一致的連環圖，想必就能根據色調或色彩的位置，把時間與天氣的變動，看成是一段快轉動畫吧。

然而，我們的視覺其實很難將教堂立面看成莫內所描繪的樣子。舉例來說，光影在一個房間的米白色壁面上造成了亮度差異，而牆壁的亮部與暗部就像白與黑一樣明顯，但在我們的視覺中，看起來都會是同樣的米色，而不是偏白的米色與偏黑的米色。換句話說，我們的視覺能夠自動去除照明或光影的影響，判斷對象原本的色彩與亮度。我們的視覺經過大腦修正，永遠都會把白色外牆看成白色的──心理學上稱這種大腦的修正為「色彩恆常性」（color

我們接下來看看美國視覺學者愛德華・埃爾森（Edward H. Adelson）的錯覺圖（圖1）。棋盤上的A看起來是黑色，B看起來是白色，但其實A與B是相同的顏色。把A與B之外的其他

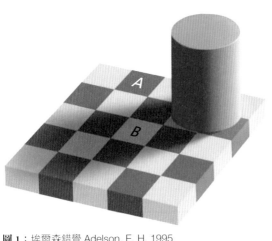

圖1：埃爾森錯覺 Adelson, E. H. 1995

地方遮住就能看出來。這是因為我們的視覺判斷A照到光較亮，而B在圓柱的陰影下所以較暗。大腦在考慮這樣的光影狀況並去除其影響後，整體看起來是黑白交錯的棋盤。不過，莫內在繪製大教堂立面時，卻沒有將照明的因素除去，無視這種「色彩恆常性」。他依照物理值，把A與B畫成相同顏色。

我們由此可以推測，將視網膜的成像直接固定到畫面上，是多麼困難的一件事。因此保羅・塞尚指出：「莫內有的不過就是一雙眼睛，但這雙眼睛有多麼驚人啊！」的確，莫內可以將眼睛所見的事物不折不扣地重現於畫布上，以這點看來，塞尚所說的一

點也沒錯。而神經生理學家塞米·薩基（Semir Zeki），則把塞尚的話換個說法：「莫內用腦作畫，但他的腦有多麼驚人啊！」

我們看見的事物就如前面所說，是經過大腦（稱為 V4 的後頭葉領域）修正的結果。而薩基認為，莫內之所以能夠在任何天氣、時間、光影之下，畫出色彩繽紛的立面，則是因為前頭葉的進一步抵銷了 V4 的修正。

雖然有評論家指出，莫內描繪的是他「一閃即逝」的印象，但薩基卻認為這個說法沒有任何證據。莫內繪製的大教堂，反而像是在經過深思熟慮的情況下製作、修改。莫內應該是根據記憶，以及過去的視覺經驗所帶來的知識，完成這些作品。如同薩基所說，莫內不是用眼睛作畫，而是用大腦作畫。

超越「知覺恆常性」的印象派

由莫內開創了先例，印象派畫家在自己敏銳的觀察中，繪製超越「色彩恆常性」與「亮度恆常性」的作品。雷諾瓦畫出在戶外愉快交談的人，以及玩著鞦韆的人（**圖2**）。在他的

圖 2：皮耶－奧古斯特·雷諾瓦《鞦韆》，奧賽美術館藏

畫中，日光透過枝葉灑落樹下，在男人的藍色西裝外套上形成白色斑點，而女子的白色洋裝上則形成斑駁的藍色影子。可是就人類的視覺來看，藍色西裝應該到處都是藍色，白色洋裝應該整件都是白色。我們可以從中發現，雷諾瓦也和莫內一樣，抵銷了色彩與明度的恆常性，在衣服上大膽地描繪了光影交織的模樣。

一般認為，印象派畫家因為照片技術發展，而開發出不同於寫實的表現手法。但狀況或許相反。天氣晴朗時的照片，能夠拍出人的視覺不會留意的強烈光影，就像雷諾瓦的畫一樣，視覺不容易發現西裝外套反射出白光，而斑駁樹蔭下的臉有不均勻的色彩。就這一層意義而言，雷諾瓦畫筆下的光景，其實重現了相機拍到的影像。印象派畫家透過照片學會了自然的呈現方式，而我們則透過印象派的畫，學會了如何無視色彩與亮度的恆常性。英國小說家王爾德曾說：「泰納畫了霧，所以倫敦才起霧。」這句話的意思為「不是藝術模仿自然，而是自然模仿藝術」，藝術讓我們發現外界的呈現方式，就這點來看，印象派畫家也是一樣的。

人腦在無意識下的「知覺判斷」

二〇一五年，網路上出現了一張名為「洋裝」的照片（圖3）。這張照片的特別之處在於，洋裝的顏色會因為看的人而變得完全不同。我看到的是白底夾著金色蕾絲的洋裝。但半數以上的人看到的都是藍底夾著黑色蕾絲的洋裝。看見藍底的人，不知道為什麼這件洋裝看起來會是白底，而看見白底的人，也不知道為什麼別人說這件洋裝是藍底。色彩認知如此因人而異是個少見的現象，所以這張照片一下子就在網路上流傳開來。為什麼會發生這樣的狀況呢？

前面提到，人的知覺會根據色彩與亮度的恆常性，去除當下環境光的影響，並對顏色進行修正。而《洋裝》顯示了這種去除方式可能因人而異。

換句話說，看見白金相間洋裝的人，

圖3：節錄自塞西莉亞・寶仕德《洋裝》，Medical Xpress

把這張照片解釋成在後方強光照射下，逆光陰影裡的洋裝。至於看見藍黑洋裝的人，看到的則可能是在前方強光照射下，曝光過度的洋裝。這兩種不同的認知，由光源的位置與亮度的判斷造成，但這種判斷會在無意識中進行，就連當事人也不清楚依據。這張照片的資訊不足以解釋照射狀況，但我們的視覺系統會採用最有可能的條件，而對於這張照片的不同解讀，顯示出條件的設定會因人而異。

當然，這只會在與環境隔絕的照片上才會發生，如果去現場看，白金派可能也會看見藍黑相間的洋裝。因為到了現場，判斷照明狀況的線索遠比這張照片提供的還多。事實上，這個藍黑組合與義大利足球隊隊國際米蘭的直條紋制服相同。國際米蘭的球迷在逆光下看到的，是否依然是藍黑相間的直條紋呢？這個現象也因此被稱為國際米蘭錯覺。

法國畫家勞爾·杜菲（Raoul Dufy）的畫充滿了生之喜悅。畫裡有明亮的陽光、藍色的天空、清爽的風、樹的沙沙聲、跑過的馬、在建築物上游移的光影、說話的人們，以及流洩的音樂。

他所描繪的閒適情景，經常帶給觀者爽快、幸福的心情。而這種感覺的成因之一，是從形狀中解放的色彩——杜菲畫中的色彩經常超出輪廓線。

他這麼畫始於某一次經驗。某天他在港口，眼前有一名穿著紅衣的少女跑過，他的眼睛在少女跑過之後依然留下紅色殘像。在這次經驗之後，他就想在繪畫中表現因為移動而產生的色彩餘韻。不過，「殘像」這個詞在文學上雖然是正確表現，但在視覺上卻不正確。因為他看見的不是殘像，而是「視覺暫留」（persistence），後者指的是刺激消失後依然暫時持續的知覺，與前者的不同之處，在於這是原本的顏色留下的。

杜菲還說道：「我看見形狀之前，是先感覺到顏色。」而《突堤·尼斯的散步

圖 1：勞爾‧杜菲《突堤‧尼斯的散步道》

道》（**圖1**）不也按這樣的順序描繪嗎？想必他是先將色彩塗在大致位置，接著才快速勾勒出輪廓。因此看畫的我們或許也會先注意到色彩，接著才察覺形狀。

就大腦的處理來看，這樣的順序非常自然。眼睛是大腦接受刺激的入口，刺激會在此處被分解成向量短線。接著大腦的其他部分會處理色彩，而另一個部份又處理動態。然後，被分解的線條在紋狀外皮質（extrastriate cortex）再次結合成形狀，但這時色彩已經處理完畢。

所以大腦在認知到形狀之前，就已經先感覺到色彩、掌握動態。

不可思議的是，大腦並沒有整合色彩、形狀與動態的區域。換句話說，大腦中沒有任何一個區域可以直接看見「彩色形狀的動態」。二十世紀初的心理學家阿德曼・蓋普（Adhémar Gelb）的報告顯示，有些腦部障礙患者，會看見超出輪廓的色彩，譬如把手放在藍色的桌上時，患者會看見手也會染上藍色。對我們來說，大腦雖然處理顏色與處理形狀的區域不同，但顏色仍被好好地框在輪廓裡，這幾乎就像是個奇蹟。正因如此，就算杜菲的畫中色彩超出輪廓、填滿輪廓，看起來依然像是好端端地框在輪廓裡。

杜菲的畫之所以會看起來愉悅，或許是因為符合人類大腦的運作。不過也可能是因為人類不喜歡被困在框架中，這點在色彩或其他任何事物都是一樣的。

14 畫出眩光的拉圖爾

十二月二十五日是耶穌基督降生日。聖誕節在日本已經是每年的例行活動，不再是專屬基督教徒的嚴肅節日了。伴隨著十二月歡欣鼓舞的氣氛，這個節日也變成了為整座城市帶來活力的一大盛事。

以燭光聞名於世的畫家

許多畫家都曾以祝福耶穌誕生為題材。其中有多數畫的是東方三博士的朝拜，但十七世紀的法國畫家喬治・德・拉圖爾（Georges de La Tour）卻畫了一幅名為《新生兒》（**圖1**）的畫作。

這幅畫的構圖簡潔，只由母親、祖母、嬰兒基督組成，但畫面卻發射出獨特光輝。祖母安娜

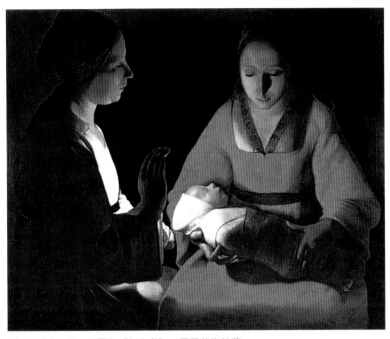

圖 1：喬治‧德‧拉圖爾《新生兒》，雷恩美術館藏

遮住的燭光，照在母親瑪莉亞懷抱的嬰兒身上，蠟燭大半被安娜的袖口掩蓋，燭火也完全被安娜的右手遮住，因此乍看之下就像新生兒自己放出光芒。看似從嬰兒頭頂綻放的光芒，照在瑪利亞臉上以及安娜的衣服上。如此的構圖使觀者產生預感──光芒不久後也將會照亮加利利的人們。即使嬰兒在將來離開世間，這般光芒依然能夠跨越無數世代，為世上人們帶來救贖。

這幅畫裡的人物頭上沒有畫出光環，所以也可以看成平凡的一家人圍繞著嬰兒的肖像畫，而不是宗

教畫。事實上，無論在哪個家庭、什麼樣的時代，初來乍到的嬰兒都會成為全家的中心，成為家裡最耀眼的存在吧。這幅畫同時具備了神祕的神聖性與普遍的世俗性，為觀者帶來多樣化的共鳴。因此不難想像在當時有多麼受歡迎。

畫家拉圖爾出生於與阿爾薩斯相鄰的洛林地區，活躍於洛林公爵的領地盧內維爾。他三十歲時就擁有弟子，甚至有接受洛林公爵亨利二世委託的記錄。亨利二世的繼任者查爾斯四世捲入三十年戰爭，洛林的城鎮南錫遭法國佔領，拉圖爾於是立刻宣誓效忠法國國王，並移居巴黎，獲得了法國國王路易十三世「御用畫家」的稱號。戰爭告一段落之後，拉圖爾又再度回到盧內維爾，重新開始畫家生涯。要論節操他確實沒有，但論生存他卻做得不錯。他經常發生金錢糾紛，或是暴力鬥毆之類的問題，甚至因此被告。拉圖爾本人的個性與行為，似乎與他內省、清新的畫風相距甚遠。他回到盧內維爾後過了十年左右，妻兒相繼亡故，而他也像是追隨妻兒的腳步，於五十八歲時驟逝。他的作品在戰火中慘遭燒毀，也在法國大革命的動亂中逸散，在他死後急速地被世人遺忘。

後來過了約兩百五十年，有個人在法國雷恩美術館看到《新生兒》，在遊記中把這幅畫當成其他畫家的作品介紹。同一時間，也有個研究者在沒看過拉圖爾作品的情況下，整理了

相關資料並寫成論文，投稿到洛林考古學協會的雜誌，並在末段寫下：「這位名畫家的作品總有一天會被發現吧，期待與合作夥伴的相遇。」

到了二十世紀初，德國美術史研究者證明了《新生兒》與其他好幾幅畫就是拉圖爾的作品。而法國美術愛好者也發現了出自拉圖爾之手的世俗畫。到了畢卡索與布拉克等人活躍的立體主義時代，拉圖爾與其作品再度引起關注。《女占卜師》在十九世紀末賣出時，以大約十萬日圓的價格交到收藏家手上，但一九七二年羅浮宮購買《拿著方塊A的作弊者》時，價格卻遠超過十億日圓。羅浮宮無論如何都想買下這幅畫。自從法國媒體得知《女占卜師》在一九四九年離開收藏家之手，並在六〇年成為大都會美術館的收藏品後，就開始追究國寶流出海外的責任。當時甚至造成許多事件，如羅浮宮繪畫部主任引咎辭職，而法國文化部長還親自到議會說明。

目前被認為是拉圖爾真跡的只有四十多件，而這也提高了其作品的價值。拉圖爾有法國的維梅爾之稱，但與作品稀少的維梅爾不同，根據推測，他繪製的作品是已知作品的十倍之多。實際上，一九九三年也有發現被認為是他真跡的畫作。但另一方面，也有過原本被視為真跡的作

《拿著方塊A的作弊者》

品，被發現其實是工坊的仿畫。拉圖爾這位畫家即便已經去世，仍然在世間製造了許多紛擾。

雖然他前半生完全沒有紀錄，死後也有很長一段時間被遺忘，或許是他獲得關注的原因，但更重要的是，他的作品本身就有相當吸引人的魅力。

「眩光效果」是腦部錯覺

在黑暗中表現光輝的技法是他的魅力之一，他藉著將顏料塗上畫布就能實現《新生兒》中描繪的柔和光芒。在沒有照片的時代，畫家透過敏銳的「視覺腦」（神經生理學者塞莫・薩基的形容），找到方法如實呈現燃燒的火焰、發光的狀況，實在令人欽佩，而「眩光效果」（Glare Effect）就被認為是拉圖爾作品散發出光輝的祕密。

「眩光」指的是眼睛接收到強光時的刺眼感。原本指的是進入眼球的光線因為散射而影響視覺靈敏度的生理現象。但義大利的視覺研究者丹尼爾・札凡諾（Daniele Zavagno）將由亮到暗漸層的方塊，以亮處相接的方式配置（**圖2左**），發現接合部分的亮度增強會帶給人眩目的感覺，他於是將這樣的錯覺效果命名為「眩光效果」。

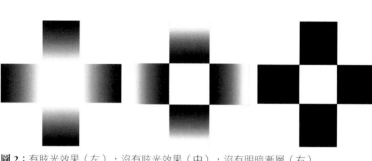

圖2：有眩光效果（左），沒有眩光效果（中），沒有明暗漸層（右）

看見眩目的光線後，會暫時留下殘影，我想這是每個人都有過的經驗。殘影是眼睛產生的現象，時間長短取決於光的強度以及看著對象的時間。札凡諾在二○○六年時以此為依據，指出眩光效果其實不發生在眼睛，而是在腦部。看著有眩光效果的圖像時（**圖2左**），殘影本身與看著圖像的時間不成比例，此外，看見無眩光效果的圖形（**圖2中**）時的殘影長短也沒有不同。由此可見畫家的表現，有時候比科學家的發現更早。

札凡諾（Zavagno）等人在二○○五年的論文中指出，產生眩光效果的範圍中心亮度看起來比實際亮度更高，而沒有明暗漸層的黑色正方形所圍出來的中心部分看起來較暗（**圖2右**）。「眩」這個字，是目加上玄（黑色之意），表示眼睛所見「變暗」。由於眩目的眩光效果（圖2左邊中心），圖2右邊的中心部分看起來更暗，這點相當有趣，讓人覺得彷彿表現出強光造成炫目時的

黑暗。這個例子或許也展現了物體表面的亮度，與光在空間中的亮度在知覺上的差異吧。

在拉圖爾創作《新生兒》的三個世紀後，知名的超現實主義畫家達利，將這幅畫放進了立方體的正面，嬰兒耶穌的部分也替換成好幾個扭曲的時鐘。這幅名為《照顧超現實的時鐘》的繪畫（**圖3**），也

圖3：薩爾瓦多·達利《照顧超現實的時鐘》。節錄自北海道近代美術館編《繪畫入門 親子美術館》新潮社

可以解讀成諷刺時間是現代人的神，而且每個人都懷抱著多種主觀上扭曲的時間。全家人悉心守護發光時鐘的構圖看起來有點寂寥。

那麼在聖誕節，是要看著拉圖爾的宗教畫，以平靜的心情度過，還是要看著達利的畫緬懷年度的尾聲呢？我想兩幅畫都很適合。

15

萊茵河畫家的「知覺反轉」與克利的「透明感」

法蘭克福的史泰德藝術館（Das Städel）有一幅名為《天堂花園》的可愛作品（**圖1**）。作者是「Upper Rhine Meister」，意思是萊茵河上游地方的畫家，不過這並不是活躍於這一帶的畫家通稱，而是一個特定的人物。這幅畫創作的十四世紀初，畫家還不會在作品上留下自己的名字。還有好幾幅作品也被認為是由同一個人繪製，但目前只要沒有新發現，就不會知道這位畫家的真實姓名。

反轉知覺的有趣手法

瑪麗亞在畫的中央讀書。身穿紅白或是藍白衣服的聖女，在花園做各自的事。有人伸手

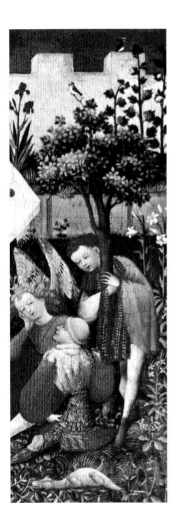

摘取鮮紅的果實，有人用勺子從井中取水，也有人協助年幼的基督演奏樂器。相較之下，畫面右邊的男子們在和平的天堂就顯得百無聊賴。大天使米迦勒托著腮幫子一臉睏意，身穿華麗服裝的聖喬治則把殺死的龍四腳朝天丟在地上（原來他提槍奮戰的龍這麼小隻嗎？），彷彿在回憶自己戰鬥的故事。照這樣看來，米迦勒腳邊看起來像是黑色猴子的動物，應該就是被他打敗的撒旦（惡魔）了。站在一旁抱著樹幹參與他們話題的男性，或許就是委託畫家繪製這幅畫的國王吧？環繞整座花園的牆壁看起來像城牆。

據說花園（庭園）原本指的是被圍起來的地方。「天堂花園」換句話說就是伊甸園，而伊甸園確實也被圍起來沒錯。為了防止敵人的侵略與動物的入侵，創造和平、安全、婦孺能夠安心生活的環境，圍起來是必要的。

圖 1：萊茵河上游地方的畫家《天堂花園》史泰德藝術館

然而，這幅畫的外牆在知覺上是反轉的。左上方的牆角看起來既像山線也像谷線。這幅畫看起來一方面像是在牆壁圍起來的和平花園裡悠閒放鬆的人，也像是在城牆外險峻的斜坡上野餐的人。聖人與天使的表情閒適，即使看起來是在城牆外，也能度過平靜時光，相當有魅力。

天堂花園開滿各式各樣的花朵，許多不同的鳥兒聚集。局部放大來看，還能發現蝴蝶與蜻蜓，簡直就像圖鑑。但是花園裡有大天使米迦勒也有撒旦，寫實的風景與傳說的世界並存也很有趣。

這幅畫除了反轉的城牆之外，在知覺上還有其他有趣的發現。譬如左側水井的後面看起來比前面更寬，是反轉透視（reverspective）的梯形。但如果實際用尺量量看，就會發現邊長其實是前面比較長。這是因為我們習慣了透視法，才會產生這種錯覺。

這幅畫右上方的白色六角形桌子，畫法也很有趣。桌上畫著蘋果與酒杯，但六角形的桌子與蘋果採取來自斜上方的視角，玻璃杯則採取來自側面的視角。因此對於習慣單點透視法的我們而言，乍看之下或許是有點樸拙。但我們平常確實就是以這種方式在看世界。我們會把注意力擺在特定的位置，從看得最清楚的角度理解該處物體的特徵，接著轉移注意力，再從典型的角度理解另一個物體。我們將不同角度看見的各種物體的資訊拼湊在一起，依此理

解這個世界。我們對世界的認知，不是透視法描繪的那種從單點看見的世界。我們認知的世界，有著「形狀的恆常性」，換句話說物體會保持著原本的形狀，而這幅畫就如實地描繪出我們的認知方式。

「透明感」是大腦推測而來

再回到水井的話題。畫面左下方的水井，蓄滿了雖然帶點褐色，但依然透明的井水。帶點褐色是因為顏料老化，或許原本是水藍色的。無論井水是什麼顏色，如果只截取這個部分來看，就只是象牙白、焦糖褐與深褐色的色帶，但看在我們眼中卻是透明的井水。觀者是如何得到透明的印象呢？畫家又是如何創造出透明的印象呢？

我們可以透過**圖2**簡單的圖形發現透明效果的祕密。左邊的

圖2：呈現透明感的說明圖

十字圖形，看起來像是在水平的白色長方形上，疊著垂直的黑色濾鏡，或是黑色的垂直長方形上，疊著水平的白色半透明濾鏡。但如果像中央那張圖一樣，將各個部分分離，就會發現透明感消失，變成只是由不同明度的灰色霧面構成的圖形。透明是大腦經過推論所誕生的印象。交叉部分的明暗關係，是創造透明感的關鍵。**圖2**的右圖雖然和左圖一樣，各部分接合在一起，但交叉部分的明暗關係不符合特定法則，所以就失去連續性，看起來沒有透明感。

瑞士畫家保羅・克利，也利用明暗法則，繪製出擁有透明感的美麗作品。其中一幅《複音音樂框起來的白色》（**圖3**），彷彿就像透明感的習作。他利用亮度的漸層與明暗的位置關係的法則，創造出這幅具有透明感的作品。

視覺心理學家本吉勇，最近以不同於局部明暗配置的觀點，針對透明感進行說明。我們

圖3：保羅・克利《複音音樂框起來的白色》保羅・克利中心藏

圖4：參考本吉勇「質感知覺的心理學」《心理學評論》，51，2008，圖9製作

接下來就依循著將照片介紹他的說明（**圖4**），將有光澤的擺飾轉換成透明擺飾。

首先將照片中有光澤的物體（a），分成反光的部分（c），以及去除反光的霧面部分（b）。接著將霧面照片的明暗對比反轉（d），再將原本的反光重疊在反轉的照片上（e）。結果就出現了一張有透明感的立體照片。他對這個結果的解釋如下：「照射到半透明物體的光，會在物體內部散射、折射，其中一部分穿透到物體背後，另一部分回到觀者這裡。物體陰影的對比因為穿透與散射而降低，有時甚至會反轉。反之，就原理來看，物體的鏡面反射不會受到散射影響，所以無論物體是

否透明，反光的強度都不會改變。結果造成陰影與反光之間產生強烈的落差，而這個落差或許就是人類判斷透明感的線索。」

用本吉的想法，或許無法解釋圖 1 的狀況，卻能解釋當代藝術家傑森・德格列夫（Jason de Graaf）作品（**圖 5**）中的透明感。無論在哪個時代，畫家都是質感研究的先驅吧。

圖 5：傑森・德格列夫《海景》，節錄自 JACANA　CONTEMPORARY ART

紅底藍色紅色圖案的壁紙，與同樣花色的桌布之間，只靠著一條細細的線區隔，因此一不小心就會忽略這條線，把兩者看成連續的圖案（圖1）。左上的綠色草原與花朵盛開的樹木，雖然應該屬於窗外的開闊景色，但看起來也像用畫框裱起來的風景畫。雖然窗外的綠色與室內的紅色形成鮮豔的對比，但包含藍天在內的紅、藍、綠三色明度相近，也因此，如果把這幅畫轉換成黑白色調，再用手指遮住明亮的窗框部分，整幅畫看起來就會像是沒有景深的平面。因為色彩與景深是由大腦的不同部分處理，如果不同色彩之間沒有明度差異，就會缺乏景深感。

《紅色的和諧》這一幅畫有個小故事。據說亨利・馬諦斯原本畫的是綠色房間，後來雖然因為委託人的要求而改為藍色，但馬諦斯不滿意，最後又把畫塗成紅色。這個故事很符合野獸派畫家的風格──野獸派認為色彩是畫家表現感覺的工具，所以在選色時不需要顧慮現實的中的色彩。不過，他是否原本就想畫出缺乏深度感，室內與室外看

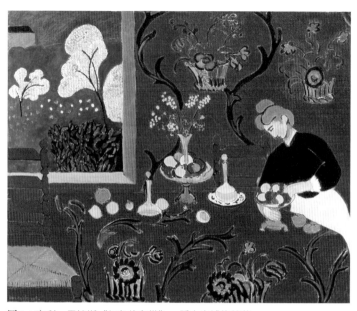

圖1：亨利‧馬諦斯《紅色的和諧》，隱士廬博物館藏

起來像是連接在一起的作品呢？

後來他發現紅色也能達到這個效果，所以更加滿意了。文藝復興以來，許多畫家都為了在二次元平面重現三次元空間而煞費苦心，但馬諦斯卻做出了相反的嘗試。

紅色本身也相當有趣。人類的眼睛裡有三種錐狀細胞，分別對短波長、中波長、長波長產生反應，一般認為，紅色的感知由對長波長產生反應的錐狀細胞負責。但驚人的是，對長波長產生

反應的錐狀細胞，卻幾乎對波長七百六十奈米左右的典型紅光沒有反應。紅色雖然惹眼，但在眼睛的入口卻看不見。另一方面，對長波長產生反應的錐狀細胞，反應高峰大約為五百六十五奈米左右，而這個波長的光在人眼看來是黃色的。由此可知，短波長、中波長、長波長這三種錐狀細胞，並不是分別對光的三原色（紅、藍、綠）產生反應的受器，我們會看到什麼顏色，取決於這三種視覺細胞的反應比例。結果，原本應該看不見的紅色看起來卻比任何顏色都鮮豔。

多數脊椎動物擁有豐富的色覺，但哺乳類卻大半是色盲，譬如狗或牛。牠們能靠視力找到成熟的紅色果實、察覺雄性在繁殖期的紅屁股，而這個能力想必也能幫助她觀察同伴的「臉色」吧。人類也繼承了這個性狀。這麼一說，人類男性有五至八％是紅綠色盲，這個比例算是很高。有個說法認為，人類的眼睛比起顏色更重視解析度。我們現在能夠閱讀文字，確實也拜此之賜。

距今大約三千萬年前，出現了能夠對紅色產生視覺反應的雌性靈長類。

第五章

平面上的動態與時間感

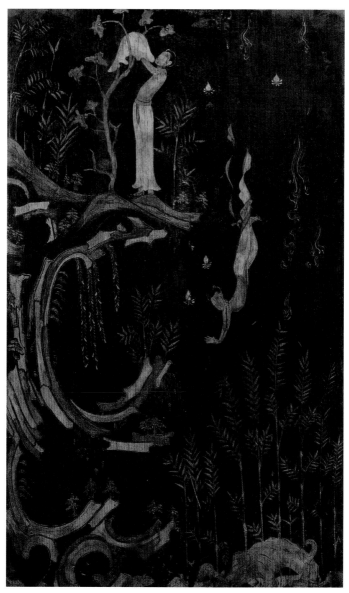

《捨身飼虎圖》，法隆寺藏

16 遠古的「重疊描繪」到現代的「橫向拖曳」

距今大約三萬年的南法肖維岩洞裡，有栩栩如生的動物姿態壁畫，看起來相當生動。不，看起來其實就是在動吧。如果用火光搖曳的火把照明，欣賞好幾顆頭排在一起的牛群，或是畫著好幾隻腳的水牛，看起來想必就像影格動畫。西元前一萬五千年的法國拉斯科洞窟，以及西班牙的阿爾塔米拉洞窟裡所描繪的各種動物，雖然也精采地畫出了瞬間動作，但這些遺跡裡重複描繪的畫面，看起來就像以重複曝光拍下的連續照片。我們似乎可以透過這些壁畫，聽見動物奔跑的腳步聲，甚至是牠們打架時互相衝撞的聲音。

雖然教科書上寫道，舊石器時代的人之所以會有重疊描繪的壁畫，是因為他們不在意「呈現方式」，會將重點擺在儀式，且缺乏對繪畫空間的意識等等。但說

肖維岩洞壁畫

拉斯科洞窟壁畫

不定畫洞窟壁畫的人，發現重複描繪能夠有效表現動作，所以才刻意採用這種手法。

動態的感知本能

很重要的是，繪畫的歷史始於描繪「動物」，也就是「會動的物體」。然而舊石器時代的人想要畫出來的，說不定不是動物，而是「動作」。「動」是生命，是力量，也是能量。

對生命、力量與能量的敬畏及憧憬，或許就成為他們對著牆壁作畫的原動力。

話說回來，會動的物體也能吸引人。就動物而言，對動態的感受力其實攸關生死。青蛙藉由看見飛動的蒼蠅將生命延續下去，也能藉由察覺移動的鳥影來保護自己。而人類，更是地球上唯一想想要將動作以繪畫表現的形式保留下來的動物。

繪畫在歷史上使用的各種動態表現，不單單只是作畫的基本素養，或許也是大腦在感知動態物體時，實際運用的線索。

譬如重疊描繪，人類原本無法直接感知連續動作。這時的判斷依據，就是每秒移動眼睛大約三次所接收到的不連續空間資訊。將這些資訊轉換成神經脈衝送到大腦時，在時間上也

會變得不連續。而且大腦的處理延遲，使我們必須從許多資訊中進行挑選。腦根據這些因各種原因而失去連續性的資訊，在視覺上持續補完，運用預測或之後才賦予的解釋等，轉換成連續的動作傳遞給我們。視覺處理的極限，以及彌補這些極限的視覺機制，可能就是我們無法區分由連續的靜止照片所形成的電影，與實際動作的原因，而這樣的補完處理，或許就是大腦在看移動的物體時，所執行的常態性作業的一部分。

法隆寺的大寶藏院，收藏了一幅特別美的畫，這幅畫表現了「動」的瞬間。這幅畫就是飛鳥時代（大約六到八世紀）的《捨身飼虎圖》（第五章扉圖），其繪者在曾以玉蟲翅膀裝飾的佛龕側面，描繪釋迦前世的故事。釋迦在前世還是王子的時候，憐憫因為飢餓而想吃掉自己骨肉的母老虎，於是從懸崖一躍而下，盼以自己的肉身飼虎。同一個畫面裡有三個釋迦，一個將脫下的衣服掛在樹上，一個從懸崖跳下，一個在崖底遭老虎啃食。崖側描繪的幾道圓弧，效果彷彿是漫畫中用來表現動作或速度的動作線，除了能讓觀者產生王子翩翩墜落的錯覺，也將視線向上引導，有效地幫助眼光避開崖底殘酷的畫面。象徵化的表現，讓人感受到昇華後的美。

俄勒岡大學的心理學家珍妮佛·佛洛伊德（Jennifer Freyd）發現，將人從高處跳下的照片，

圖1：亨利‧卡蒂爾‧布列松《錫夫諾斯島，希臘》，《亨利‧卡蒂爾‧布列松攝影集》岩波書店

與下一刻的照片（以兩百五十毫秒的間隔連續顯示）呈現給觀者看時，觀者會無法察覺兩張照片有何不同。她指出，人在看到第一張照片時，就會預測下一刻的狀態，如果接下來的照片符合預測，就會無法區分兩張照片的差別。她稱這種現象為「表象慣性」，認為只要是我們覺得正在移動的物體，即使存在於照片這類的靜止圖像中，也不會在心裡突然停下來，所以回憶圖像時還會改變位置。

法國攝影師布列松（Henri Cartier-Bresson）在希臘錫夫諾斯島拍下了一張少女跑過階梯的照片。這張照片之所以令人印象深刻，或許正是因為表象慣性，產生了少女消失

在建築物後方的錯覺，因此當觀者回想起來，理應清楚的少女，在記憶中卻彷如幻象。

「模糊」與「線條」帶來動態感

也有其他表現方式能讓觀者感受到動態，那就是模糊。將物體拍成照片之後，以下狀態都會以模糊的方式呈現：聚焦在動態物體時的背景，以及聚焦在背景時物體的橫向晃動（動態模糊）；或是拍攝者前進時，放射狀通過周遭的光流（光流模糊）。或許有人會覺得，這是因為有觀看動態物體照片的經驗，所以才發現移動會導致模糊，對大腦來說是熟悉的景象。

人眼也因此看見模糊影像時，即使畫面靜止，也能判斷出這是對象在移動、自己在移動，還是拍照時的手震。

德國當代藝術家代表葛哈・李希特（Gerhard Richter），在早期就有利用橫向晃動與模糊焦點賦予作品動態感（**圖2**）。被稱為「影像繪畫」（photo painting）的這些作品，實際上是將快拍照片放大描繪於畫布，再以刷毛均勻刷過表面。觀者就算瞇起眼睛，試著看清有如蒙著一層紗的畫面卻也總是失敗。這種手法帶給人虛幻、不安、轉瞬即逝的氣氛或情緒。

圖2：葛哈‧李希特《瑪莉安妮阿姨》。節錄自葛哈‧李希特官方網站

圖3：蓋斯勒的「運動軌跡」（左，Geisler, W. S. 1999, Nature）與李希特《條紋》（部分）（右，節錄自李希特官方網站，並轉換成黑白）

美國心理學家威爾森·蓋斯勒（Wilson Geisler）指出，當我們的視覺系統看到快速橫越眼前的對象時，會以一定的時間間隔將亮度資訊積分，因此會出現與對象的運動方向一致的「運動軌跡」（motion streaks）。他刊登在科學期刊《自然》（Nature）上的運動軌跡說明圖（圖3左），與李希特脫離影像繪畫的抽象作品（圖3右）即為相似，後者雖然只是一幅畫著或粗或細的橫線的幾何抽象畫，卻給人十足的動態感。

運動軌跡或許也展現了速度線的生理學基礎。早在平安時代（約為八到十二世紀）末繪製的《信貴山緣起繪卷》中，就已經將速度線用於移動的物體之後。在「延喜加持篇」裡描繪的劍護法童子，伴隨著如飛機雲般拉長尾巴的速度線出現在畫面中，一邊滾著轉輪王的金輪，一邊朝著清涼殿前進。金輪的輻條之間也畫著好幾道速度線，看起來就像高速旋轉的樣子（圖4）。在沒有照片的時代，人們是如何想到將運動軌跡與動態模糊以速度線這種抽象的方式呈現，並且當成表現動作的方向、速度、狀態的繪畫技法使用呢？

自舊石器時代以來，古今東西的畫家就對移動的物體感興趣，並以各式各樣的手法表現動作。這些作品吸引人而令人著迷的原因，或許在於大腦為了從靜止的繪畫中看見動作所付出的小小努力，讓我們從中得到了愉快的感受。

圖 4：《信貴山緣起繪卷》「延喜加持篇」（部分），朝護孫子寺藏

「延喜加持篇」完整圖

一九八〇年，紐約的地鐵車站內有個閒置的廣告布告欄，其中黑色底板上出現了白色粉筆的塗鴉。就算站務人員清理乾淨，隔天還是會被畫上新的線畫。這雖然是違法行為，但簡潔、動感的詼諧塗鴉，仍然吸引了往來行人的目光，打動觀者的心且獲得好評。塗鴉的畫家甚至在不久之後就接到畫商的個展邀請。這位畫家是凱斯‧哈林，而這是他二十二歲時所做的事，他的畫風如符號一般簡單明瞭，描繪的主題則是愛、性、友情與環保問題等人類共同議題，非常適合印在T恤或馬克杯上，廣泛滲透到一般大眾的生活。另一方面，他也接到來自世界各國的邀請，委託他繪製公共空間的裝飾壁畫。不過他活躍的時間只有短短十年。在世界各國留下擁有獨特粗線條與速度感的作品後，他三十一歲時因為愛滋病發而英年早逝。他在時間流逝速度受到關注的二十世紀末，原封不動地表現出時代的氣氛，同時也罹患了時代的疾病，成為曇花一現的創作者。

圖1也是一幅能讓人感受到他獨特動感的作品。這幅作品雖然看起來既像漫畫，

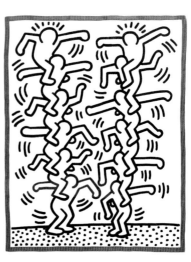

圖1：凱斯・哈林《無題》（人體階梯），節錄自中村凱斯・哈林美術館官方網站

又像小孩子的塗鴉，但平衡良好的構圖、巧妙的人物設計、以及饒富趣味的速度線處理，都是其他畫家所模仿不來的。這幅畫想要表現的，想必是人們彼此支撐，即使在頂點發光發熱，也不會永遠平安順遂。不，對大道理看似沒興趣的哈林，或許會用「這只是運動會的一幕」來蒙混過去吧。

　他的作品非常適合擬聲詞或擬態詞。這幅畫看起來也可以加入「喀搭喀搭」或「搖晃晃」之類的擬聲詞或擬態詞。有趣的是，根據筆者與上村俊介的研究，表現速度感的速度線，可以對應到「咻咻」或「嗤嗤」之類的擬聲詞；表現動作軌跡或狀態的速度線，則可以對應到「扭扭」或「飄飄」之類的擬態詞。這或許也是因為狀態由視覺掌握，

速度由聽覺掌握吧。用擬聲詞傳達速度的不同，以擬態詞傳達動作的差異，實在很巧妙。

換句話說，凱斯‧哈林就是用扭扭的線條作畫，飄飄然地活著，然後「啪」地吸引人們的目光，最後咻地離開人世的時代寵兒。

17

霍克尼的照片蒙太奇

有個詞彙叫做「視野狹窄」，但其實人類能看清楚的範圍原本就很窄。中央視覺的範圍，只有大約兩、三度的視角，換句話說，如果視距為六十公分左右，人眼能夠看見的範圍就只有約直徑兩、三公分的圓。當我們看著桌面上的電腦銀幕時，如果離得稍遠，其實用十元硬幣就能遮住人眼能清楚看見的範圍。

但我們卻不覺得視野有那麼狹窄，我們往往會以為自己能看清楚的範圍比這大得多。這是有原因的。我們的眼睛每秒大約會移動視點三次，不過這種眼球運動是不自主的、無意識的，所以我們感覺不到自己正在移動視線。另一方面，視線所及之處（即眼睛中心捕捉到的成像）總是聚焦清楚。所以我們會將聚焦在好幾個地方所得到的視覺資訊，誤以為是一眼看見的清晰視野。

接近視覺本能的蒙太奇手法

我們接著看看他的作品《路絲・雷莎曼的肖像》（圖1）。照片蒙太奇是將不同視點拍攝的照片，重新配置在空間上構成新畫面的表現手法。有些美術書寫道，這是霍克尼在畢卡索的影響下，以照片表現立體主義的嘗試，但真是如此嗎？

如同前面提到的，人類能夠清楚看見的範圍很小，所以我們的視覺是由多個地方得到的資訊「拼貼」而成。霍克尼的作品也以各張照片拍下狹窄範圍，再將這些照片組合在一起構成整體。各張照片都是他視線所及之處，也是留下記錄的部分。雖然一般認為，實際的視覺不像他的作品那樣有著方形的照片框架，而是周圍極度模糊的圓形影像的集合，但兩者的模式極為相似。換句話說，霍克尼呈現的是我們如何看待空間的「視覺技法」，而不是畫家如

換句話說，我們看見的世界，不是西洋風景畫那種收斂在遠處一點的那種開闊、整合的風景，而是包含了重複、缺損的局部資訊集合。英國出身的現代藝術家大衛・霍克尼的照片蒙太奇，就巧妙地展現出這點。

圖 1：大衛‧霍克尼《路絲‧雷莎曼的肖像》，《美術手帖》一九八六年三月號

圖2：葛飾北齋《富嶽三十六景 神奈川沖浪裏》

何表現空間的「表現技法」，如畢卡索所嘗試的那種。的確，畢卡索為了在二次元平面呈現三次元空間而採用了多視點的表現。而霍克尼雖然同樣採用多視點，結果卻不是重現外界，而是呈現了視覺的入口，也就是人的內在世界。

霍克尼以作品呈現人類無法直接看見的世界這點，或許與葛飾北齋的《富嶽三十六景 神奈川沖浪裏》（**圖2**）的「浪裏」相似。北齋將必須以五百分之一秒的快門速度才能拍到的波浪內側，畫得彷彿重現眼前。

再回原本的話題。前面提到，人類無意識移動視點的頻率大約每秒三次，那麼

每個點的停留時間相當於三分之一秒，約是三百毫秒。我們的大腦在這短短的時間內，將眼睛取得的資訊與先前獲得的資訊結合、補足、修正變形，呈現出我們看見的世界，同時也必須與其他感官取得的資訊整合。所以當叉子掉落發出聲音。在這三百毫秒的時間內，經驗、學習與理完成，我們依然能夠認知到是叉子掉落到地面時，雖然聽覺資訊比視覺資訊更早處感受等記憶資訊也會成為參考，最後浮現於我們意識當中的，就是受到這一連串影響所得到的結果。如此複雜的處理確實得花個三百毫秒，讓能讓我們感知到眼前的景象，但這麼一來，我們感知到的永遠都幾乎是「半秒鐘前的世界」。既然如此，我們到底是如何在走路時避開前方走過來的人呢？

「感知」與世界同步的祕密

　　話說回來，我們一睜開眼就能看見世界，而不是像打開電視一樣，要等半秒鐘才會出現畫面。也不會像速報一樣，先送來粗略的資訊。當我們睜開眼，看見的就是清楚的世界。但我們到底是如何做到的？

當然，如果只是感知光點，或許只要一百毫秒就已經足夠。除此之外，預測也能多少縮短大腦反應的時間差。足球的越位之所以難以判斷，就是因為大腦會比實際上更早一點通知我們有人正在跑過來（第16節）。但即使大腦做出了這樣的預測，依然追不上即時的知覺。

意識與現實的時間差該如何弭平？美國生理學家班傑明‧利貝特（Benjamin Libet）提出了令人愕然的假說（Mind time, 2005）。他假設大腦會自動忽略看見、聽見所花的時間。簡單說就是將「心理時鐘」倒轉，抵銷在潛意識進行的處理時間。不過，他並不是因為能證明心理存在能倒轉的時鐘才提出假說，所以還是無法讓人心服口服。

一般認為，大腦也能用後測（Postdiction）的方式處理時間差。所謂的後測，指的是知覺在接收到後來發生的事情後，再回溯到先前的時間做修正。換句話說，就是在事情發生後，大腦才把解釋進行合理化的調整。

譬如駕駛看見為了追球而衝出馬路的男孩，於是慌忙踩下剎車。這時意識到衝出來的是個男孩所花的時間，比踩下剎車的時間更長。所以在踩下剎車之後，才發現原來是男孩。不過，大腦會在事情浮現到意識當中的這短短的時間差內，整合來自眼睛與腳底的資訊，重新整理成我們能理解的故事，並向我們呈現結果。

時間研究者恩斯特・珀佩爾（Ernst Pöppel）指出，時間的作用正是為我們的經驗與行動帶來秩序。想從空間上、時間上都不連續的資訊中產生連續的意識，就必須將發生的事情整合在時間軸上，並在腦中標記位置。因此也不難想像這樣的作業能夠幫助我們形塑自己能理解的記憶。即使如此，如果後測是事實，也會誕生新的疑問，譬如我們知覺的順序是什麼、事實又是什麼。

我們回到霍克尼的照片蒙太奇。觀看霍克尼的作品，也是體驗他在各種不同的瞬間，從各種不同的視角按下快門的身體行為。在前面那幅畫中，霍克尼拍下路絲的一部分，接著移動視線，再拍下路絲的其他部分，最後將各張照片排列，建構出路絲的樣貌。我們也透過霍克尼的作品，看見路絲的一部分，接著移動視線，看見路絲的另一部分，最後在腦中將這些片段拼湊在一起。當我們的行為與霍克尼的行為重疊時，將逐漸分不清楚自己是在觀看霍克尼的作品，還是在重現路絲。這或許是因為這整個過程：收集個別資訊、補足欠缺部分，最後拼湊成一個世界，其實就類似於大腦平常進行的作業。

過去總是說，照片拍下的是一個片刻，所以給人「過去」的印象。但霍克尼的照片蒙太奇，

卻是持續的，讓人感受到時間流動。循序觀看霍克尼所定格的世界，也是重新體驗與他共有的時間，但同時也編織出與他不同的故事。這種感覺，明顯與近代西洋繪畫或照片一直以來呈現的世界不同。近代西洋繪畫一直都是客觀地呈現在某個時點、透過某個視點截取的世界。

但霍克尼卻採用擅長表現上述世界觀的攝影做為手段，表現仿若中世紀繪畫所呈現的身體性、時間的連續性與故事。換句話說，他所表現的是主觀的世界。

霍克尼的照片蒙太奇擴大了攝影表現的可能性。展現無法直接看見的視覺資訊入口，讓人一窺視覺的祕密。此外，他的作品也讓人意識到知覺這個行為必然包含「時間」，於是提出關於時間、空間與意識的疑問。其作品拋出的球，我們能夠如何拋回去呢？現在的科學家又帶來哪些答案？

18

歐普藝術家的閃爍與晃動

無論這樣的描述是好是壞，藝術一直以來都被說成是幻覺（illusion）。十七世紀的西班牙畫家迪亞哥・維拉斯奎茲（Diego Velázquez）的畫，近看明明是粗糙的素描，但稍微離遠一點來看，就呈現包含各種質感的寫實光景；十八世紀的畫家喬凡尼・卡那雷托（Giovanni Canaletto），在二次元的畫布上，重現彷若照片一般的三次元景色，要說是幻覺確實也是。而二十世紀的美國畫家愛德華・霍普（Edward Hopper）的畫，在看到的那一刻就開始向我們訴說故事，也是另一種意義上的幻覺。

用錯視衝擊大腦的藝術

然而，歐普藝術（OP Art）的幻覺，卻與上述的有著不同層級。歐普藝術的「歐普」（Optical）這個詞代表光學或是幾何學。至於當時流行的「Popular art」簡稱為普普藝術（Pop art），因此可能是為了與之相配才縮寫的吧。歐普藝術是二次元平面的幾何圖形所產生的錯視現象，運用了視錯覺（optical illusion）的手法。其實也能歐普藝術就是設計視錯覺的作品，藝術家透過直接刺激眼睛與大腦，讓觀者享受視覺上的不確定性。明滅與晃動帶來的不只是快感，有時也會伴隨著讓人想吐的生理不適。這吸引了許多視覺研究者去破解「發生此現象」的謎團。

典型的歐普藝術作品，應該就是維克多・瓦沙雷利（Victor Vasarely）的創作了。瓦沙雷利出生於匈牙利，受到包浩斯的影響，在巴黎創作。他早期有一幅名為《超新星》（**圖1**）的作品。這幅作品彷若視覺研究的刺激圖形，而確實也出現在視覺研究的入門書中。學過知覺心理學的人，或許能夠說明出現在作品上方的白色正方形與黑色正方形，基於「體制化」產生了與周圍之間的明暗差異。至於在背景白色格子的交叉點閃爍的灰色圓點，則可能是「赫曼方格」（**圖2**）。發現這些圓點的是十九世紀生理學家盧迪曼・赫曼，但圓點實際上並不存在，想

圖 1：維克多・瓦沙雷利《超新星》，節錄自倫敦現代美術館官方網站

定睛看清楚這些灰色的圓點時，點就消失了。因為這是出現在周邊視覺（peripheral vision）而非中央視覺的現象。此外，或許也能在畫面上看到閃爍的光點跑過，這應該是「閃爍方格錯覺」（Scintillating grid illusion）的變形，這是將白色的圓，放在埋入並排的黑色正方形之間的灰色格子交叉點後，看到黑色的點在白色的圓中心閃爍的現象。赫曼方格與閃爍方格錯覺都被認為是側抑制所造成的生理現象，前者發生在視網膜細胞，後者發生在腦細胞。

歐普藝術的另一名代表藝術家是英國的布里姬特‧萊利（Bridget Riley）。她的作品也帶給人沒有片刻靜止的動態知覺。她看了以點描畫聞名的新印象派畫家喬治‧秀拉的作品後，轉為繪製抽象畫，所以她也和秀拉一樣，在製作作品時不惜耗費許多功夫。《瀑布》（**圖3**）這幅作品也一樣，每一條平行曲線都以畫筆親手描繪。她的作品也產生了眼球運動帶來的莫列波紋（moiré pattern）效果，使作品具有動態感。我想也有人會在這幅作品中，看見瀑布落下時濺起的白色水花般的光暈吧。有趣的是，視覺工學家范‧托德（Gerr J. van Tonder）指出，如果以機械性的正確平行曲線重新繪製萊利的作品，其動態感與白色光暈的效果都會減小，這個現

圖2：赫曼方格
（Hermann Grid）

象就如同日本和服的「小紋」一樣，手繪的些微不規則性產生了極大的視覺效果，在歐普藝術中也能看見手繪特有的「韻味」。

圖 3：布里姬特・萊利《瀑布》，節錄自倫敦現代美術館官方網站

部分美術界人士似乎將歐普藝術視為在六〇年代綻放並凋零的無果之花。當時滿街充斥著瓦沙雷利圖案與萊利風格的流行服飾，由於能夠吸引注意力，所以也經常被用在平面設計上。歐普藝術看似因商業化而消費殆盡，但現在卻又於其他領域綻放。這個領域就是錯視設計。

全球知名的錯視設計師兼研究者北岡明佳的《極光》（**圖4**），和萊利的作品一樣，賦予靜止畫面如波浪般的動感。他的另一幅作品

《刺冠海膽》，則因為錯視的關係，海膽般的尖角看起來就像不斷地向外延伸。這幅作品被選為美國歌手女神卡卡的專輯封面，而卡卡明確表示這幅作品「具備非常有力的效果，第一次看到時，覺得就像是對大腦攻擊一樣」。由此看來，歐普藝術確實就是對腦的攻擊。

或許有人認為，錯視不是歐普藝術，或者歐普藝術不是錯視。但這個問題終究會導向「藝術到底是什麼」。

圖4：北岡明佳《極光》©Akiyoshi Kitaoka

錯視自古以來就能取悅人們，賦予人們思考自我感覺的切入點。而藝術也是如此。

無論好壞，如果藝術是錯覺，歐普藝術無疑地佔有一席之地。歐普藝術出乎意料地難纏

啊！

舊約聖經《創世紀》第十一章，記載以下故事。神命令在洪水中逃過一劫的諾亞子孫，散居世界各地。然而，人們在得到平原之後，為了避免分散，打算在城市裡建造一座通天高塔。當時人的語言只有一種，神因此判斷人們有可能實現計畫，於是就讓人們再也無法理解彼此的語言。最後塔的建設中斷，人們也分散到世界各地。人們打算造塔的城市名為「巴別城」，源自於神「打亂」（balal）語言，使人們往各地分散的意思。

十六世紀法蘭德斯地方的畫家老彼得・布勒哲爾（Pieter Bruegel de Oude）將巴別塔的故事搬到自己活躍的法蘭德斯國際貿易都市安特衛普，並參考羅馬的廢墟，他以神一般的俯瞰視角畫出這座塔（圖1）。這座穿過暗雲往天上延伸的塔，已有了陰影。

布勒哲爾的作品特色在於細節。這幅畫中也仔細地描繪了許許多多如米粒一般，甚至可以說是比米粒小得多的人。人們開始在塔的下方與周圍過著平凡的生活，而另一方面，塔頂也正搭著鷹架進行建設。但拉遠到神的視角來看，就會發現塔已經歪了，崩塌

圖 1：老彼得·布勒哲爾《巴別塔》，博伊曼斯美術館藏

只是時間的問題。換句話說，這幅畫裡同時描繪著完成建設的過去、經營生活的現在，甚至是這座城市未來的命運。

如果說照片擅長表現定格的片刻，那麼繪畫就適合表現持續的時間。這或許也是基於表現時間的特性。筆者以畫家安野光雅在萊茵河畫船的例子進行說明。他等不及船的船身作畫時，船又離開了，於是只能等下一艘船開過來的時候，再描頭畫完，船早已開走，但不久之後又會有類似的船開過來。就在觀察船身作畫時，船又離開了，於是只能等下一艘船開過來的時候，再描

繪船尾[6]。作畫的行為本就包含時間的流逝，看畫的人或許也接收到這點。但即使是照片藝術，如果被攝體是廢墟就也另當別論。過去的榮華、建築物的現狀、有形之物終究會毀滅的末日論預感，一張畫就暗示了這三種時間相。布勒哲爾的塔雖然仍在建設當中，但已經呈現了廢墟的樣貌。螺旋狀延伸的建築物，讓人感受到日復一日，或是以更長遠的眼光看待的時間流逝與命運。

筆者用繪畫與照片證明，影響作品共通印象的既非色彩也非構圖，亦非題材，而是作品帶給人的時間感受。人生活在空間當中，但同時也生活在時間的洪流。在空間藝術裡發現時間，絕對源自於人類的意識基礎。

第六章

「厲害」與「有魅力」的差別

喬治・莫蘭迪《靜物》，莫蘭迪美術館藏

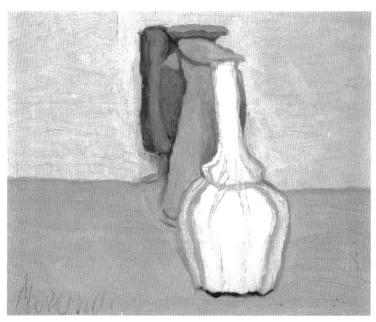

喬治・莫蘭迪《靜物》，布蘭迪收藏館藏

19 帕洛克的「亂畫」

無論哪個時代，都存在著如疾風般刮過當代的人物。他們突然出現在舞台上，迅速創造出時代的轉捩點，或是成為某個時代、某個國家或某個領域的象徵者，得到高度評價。然而或許是因為自己追趕不上自己的真實樣貌，又或者是疲於維持虛幻形象，他們往往再度於轉瞬之間消失無蹤。席捲美國當代藝術的畫家傑克森・帕洛克（Jackson Pollock）也是其中一人。

藝術高牆之外的高牆

他的作品與過去的西洋繪畫截然不同。他首先將巨大的畫布攤在地上，接著像跳舞一樣繞著畫布的周圍移動，同時從四方將裝在罐子裡的顏料滴在畫布上，創造出沒有上下左

程確實拍成了紀錄片。

據說他的技法受到某些經驗影響，包括他參與羅斯福新政中的聯邦藝術計畫、曾使用畫筆以外的工具描繪大畫面，以及接觸引領同時代的畢卡索原始、抽象的繪畫。而他的技法則接觸了某些超現實主義藝術家「意識潛意識」的作品與想法，這些人因害怕納粹迫害，而從歐洲逃到美國，而他自己因為酒精上癮而接受榮格派精神科醫師的治療。他融合了這所有一切的繪畫，發展出與過去全然不同的新型態風格。他的作品沒有特定的意義，但線條帶來的知覺性動感與純粹的色彩卻能打動人心。

他的作品已經創造了美術史上的突破，但短時間內還有可能再超越原本作品的突破嗎？當知名藝評家給予他作品最高讚揚時，他早已被自己豎立的高牆阻擋。這道無法跨越的高牆，只能予以破壞。然而破壞之後，又能建造什麼呢？他的作品從打破傳統的繪畫出發，然而當

右之分的均質（all-over）畫面。這個手法就如他自己指出的，近似於美國印地安砂畫師所使用的方法。由於他作畫時使用將顏料「滴淋」到畫布上的技法，所以這個技法在英文中稱為「dripping─滴」或「pouring─澆」，而作品呈現的是行為的軌跡，所以也稱為「行動繪畫」（Action painting）。行為的結果當然是作品，但行為的過程也類似於表演。實際上，他的創作過

目的地變成出發點時，剩下的路就只有後退而已。

結果風光不過短短十年，他在一九五六年夏天，因為酒駕而發生車禍，還波及他的情人與朋友，年僅四十四歲就離開人世。這時候，一路支持帕洛克，甚至不惜封筆的妻子李・克雷斯納（Lee Krasner）正搭機前往歐洲，準備重新展開畫家的活動。美國電影界當然不可能錯過這個如電影一般的故事。電影《波拉克與他的情人》在二○○○年上映，飾演波洛克妻子的演員甚至獲頒奧斯卡金像獎的最佳女配角。

還有另一位與波洛克有關的人，也過著電影一般的人生。這次的主角是喜歡畫畫的年輕物理學家。對波洛克感興趣的他，某天為了成為畫家而辭去大學的工作，進入英國的藝術學院就讀，用他自己的話來說就是「孤注一擲的挑戰」。

隆冬二月，學校出了一份作業，要求學生以寫生的方式，畫下在約克郡荒野看見的景象，但暴風雪讓他難以到野外作畫。他與同學討論之後，決定讓大自然本身來畫這幅畫。他們蒐集被強風吹斷的樹枝，把其中一部分拿來製作能夠像船帆一般活動的巨大結構物，並且把裝了顏料的容器固定在上面。颳風的時候，顏料就會噴灑在畫布上，繪製出作品。暴風雪結束的隔天早晨，他到外面一看，畫布上完成了一幅彷若波洛克繪製的畫作。

這時年輕的物理學家有個直覺，他覺得波洛克在作畫時融入了自然的韻律。他為了驗證這個假設，再度回到大學的研究室，找來專精電腦的亞當·米庫里奇（Adam Micolich）與大衛·喬納斯（David Jonas）幫忙，開始對波洛克的畫進行碎形分析。他們將結果寫成論文，登上了知名期刊《自然》。這位主角的名字是理查·泰勒（Richard Taylor），現在是俄勒岡大學的物理學教授。

其實我曾與泰勒的研究夥伴交談。我在二〇〇〇年出席紐約的研討會時，曾住在兩房相鄰、廚房共用的民宿。退房前一天，我在廚房遇到了隔壁房的室友，便跟他們說，因為明天早晨就要出發，冰箱裡的水果及飲料請自行享用。同時也聊到，我對知覺與藝術兩方面都很感興趣，所以特別想聽泰勒明天的演講，但因為航班的關係不得不離開，覺得非常可惜。結果他們竟然回答我「我們就是泰勒的研究夥伴」，他們原來就是米庫里奇與喬納斯。他們就像在任何國家都會看到的年輕人，帶點青澀，為了掩飾羞澀與同伴互虧，不過他們的研究卻非常成熟。

魅力是巧合嗎？猩猩與藝術家的「亂畫」

我想接著為大家簡單介紹泰勒等人所進行的波洛克相關研究。他們使用的手法稱為「碎形分析」，這是根據法國數學家曼得布洛特（Benoit Mandelbrot）提倡的幾何學概念所發展出來的技術。

「碎形」是局部與整體相似的結構，也就是局部的形狀與整體的形狀相似，如果將局部放大，相同的形狀就會反覆出現。碎形結構分成「精確的自我相似」與「統計上的自我相似」，自然界以後者的模式居多。譬如雲朵、分岔的樹枝、谷灣式海岸等都具備碎形結構。碎形結構由不斷重複的相似形狀組成，因此資訊處理起來簡單，這種處理的流暢性，或許就是它帶來美感與愉快感的原因。不過我們仍無法確定這在生理學上的機制。

數學家用一到二之間的數值，標示黑白二元化影像的「碎形維度」。數值愈接近一愈單純，愈接近二則要素愈多、愈複雜，而讓人覺得舒適的值，大約在一點三至一點五。雲、海岸線等自然界事物所展現的碎形維度，大約都在這個範圍之內。

泰勒使用箱型計數法（box-counting method）對帕洛克的繪畫進行碎形解析。結果在乍看是亂

畫的作品中，也能看見碎形結構，無論他用什麼樣的尺度擷取局部，都呈現與整體相似的形狀。而且《第14號》這幅作品（圖1）的碎形維度值為一點四五，恰好與讓人覺得愉快的數值一致。帕洛克在數學家提出碎形概念的二十多年前，就已經將這個概念在畫面上表現出來了。

泰勒接著解析帕洛克在一九四五到五四年之間的作品。結果碎形維度的數值有明顯變化，因為其作品隨著年代增加變得愈來愈複雜。帕洛克在全盛時期一九四八年左右的作品，碎形維度的數值大約一點五，與自然界的數值相近。但在一九五〇年卻製作了碎形值一點九，高到接近上限。但據說帕洛克後來將這幅作品拋棄了，想必他自己也覺得畫面密度太高、太複雜吧。

日本國內的心理學期刊後來介紹了這篇研究，京都大學靈長類研究所的友永雅己教授受啟發，立刻對超級黑猩猩小愛所描繪的線畫（圖2）進行碎形解析，並把結果告訴我。根據他的研究，小愛的畫作中無法發現帕洛克的作品所呈現的線形碎形結構。雖然小愛所畫的「帕洛克風格」作品相當出色，但帕洛克風格與帕洛克之間的差異，或許出乎意料地大。

實際上，泰勒本人也畫了帕洛克風格的作品，並對自己的作品進行碎形分析。結果在看

圖 1：傑克森・帕洛克《第 14 號》，節錄自 Bryan Robertson, "Jackson Pollock", Thames & Hudson

圖 2：黑猩猩小愛的畫作，松澤哲郎先生提供

似帕洛克風格的畫作中，也分析不出碎形結構。於是他發現，帕洛克的創作過程看似自由隨意，但他在組織畫面時經過了相當縝密的「計算」。事實上，帕洛克完成一幅作品的時間短則兩天，長則需要半年。瞬間的判斷與行動，其實需要長時間的深思，甚至中斷思考，或許只有經過這樣的過程，才能創作出優秀的作品。這種過程不只限於繪畫領域，精神分析師榮格也指出了中斷思考對於創作的重要性。

20 莫蘭迪的「良好視野」

喬治・莫蘭迪是堅持自己態度的畫家。他雖然與蒙德里安、傑克森・帕洛克、安迪沃荷等現代畫家生活在相同的時代，卻在故鄉的義大利波隆那，專心致志地畫著桌子與擺在桌上的瓶瓶罐罐，有時連構圖都沒有改變，總是使用混和了白色的柔和色調。

當然他在年輕時也受到時代的影響，嘗試了各種主題與風格，譬如大膽塗上厚厚顏料的野獸派畫風，或是如喬治・德・基里訶那種超現實主義風格的作品。然而，當他找到了自己的風格與主題，就不像畢卡索那樣嘗試改變，也不像帕洛克那樣試圖打破自己確立好的風格，結果反被壓力擊垮。他只是心無旁鶩、孜孜不倦地畫著安靜的靜物畫。但他畫圖不是基於慣性，而是在有限的世界當中，大膽冒險，或是執拗地反覆實驗。

舉例來說，他畫了一幅將容器緊密地一字排開，中間沒有縫隙的作品（**第六章上方扉**

圖）。從心理學的觀點來看，這樣的構圖應該不會讓人喜愛。

美國認知心理學家艾爾文・畢德曼（Irving Biederman）指出，人在推測隱藏的事物，或是從二次元畫面復原三次元空間時，會有著「良好」的印象。人類偏好喜歡根據被賦予的資訊，自主、主動地重新建構知覺。然而，莫蘭迪的這幅作品呢？所有描繪的對象都照射來自正面的光，直挺挺地立在那裡，無論「物體」還是「空間」都沒有想像的餘地，也就是沒有能讓觀者介入的縫隙。

有些視角比較有魅力？

英國出生的心理學家丹尼爾・貝林（Daniel Berlyne）指出，人類雖然不喜歡費盡千辛萬苦才能認知事物，但也不喜歡太容易就能認知事物。就這點來看，一眼就能辨識出個別事物的畫，理應無法獲得喜愛。但是這些沉穩、安定的作品，卻力道強勁、具有魅力。

莫蘭迪的作品由於簡潔，又或者由於採取水平・垂直構圖，經常被拿來與荷蘭抽象畫家蒙德里安的作品比較。蒙德里安以垂直、水平的線分割而成的矩形為單位，在局部使用紅、

藍、黃三原色，完成簡潔的抽象畫。然而這樣的比較，卻遭到莫蘭迪本人的明確否定[7]。莫蘭迪或許認為，自己畫的是經過深思熟慮的具象畫，與抽象畫完全無關。然而就結果來看，他的大膽挑戰或冒險，卻與抽象畫本身不相上下。

他接著製作了其他實驗性質的作品，如**第六章下方扉圖**的《靜物》，以近乎縱列的構圖描繪靜物畫。第一排的陶器另當別論，後面的物體絕大部分都被擋住，個別對象的資訊相當缺乏。人們喜歡一眼能夠獲得許多資訊的角度，不過這點似乎與上述的說明有牴觸。

英國發展心理學家保羅・萊特（Paul Light）與卡羅蘭・尼克斯（Carolyn Nix），用「良好視角」（good view）一詞來形容孩子對事物的觀點。孩子用圖畫表現互相重疊的多件物體時，並不會依照眼睛所見的，把物體畫成重疊的樣子，而是會畫成並列，讓每一件都清清楚楚。原因可能是孩子所堅持的構圖，必須能有效看見各個事物。萊特等人為了理解兩個並排的瓶子在孩子眼裡是什麼樣子，所以拿照片讓他們挑選，讓他們選擇最接近印象的照片。結果四到六歲的孩子，不只在瓶子排成一列且完全分開的狀況下，會選擇能完全看見兩個瓶子的並排照片，連在瓶子是彼此重疊，或其中一個被遮住部分時，他們所選的照片也是如此。換句話說，他們認為資訊量最多的照片，就是自己看見的。

圖 1：法蘭西斯科‧德‧蘇巴朗《靜物》（*bodegón*），普拉多美術館藏

瑞士的發展心理學家尚‧皮亞傑（Jean Piaget）認為孩子是自我中心的，雖然能理解自己眼中的事物狀態，卻無法想像坐在對面的朋友所看見的狀態。但萊特等人卻主張，這與自我中心無關，如果朋友看見的配置屬於「良好視角」，那孩子也會這麼看，反之，如果是「不良視角」（poor view），孩子就會選擇良好的配置。或許皮亞傑在實驗中給孩子的配置恰好是他們的「良好視角」，所以孩子才會對從自己的位置看見的景象如此執著。

英國發展心理學家諾曼‧佛利門（Norman H. Freeman）等人，在五到九歲的孩子面前，擺一個有著花朵圖案的馬克杯，請孩子畫下自己看見的景象。結果七歲以下的孩子都會畫出把手，即使這

個把手轉到後方看不見，反之，花朵圖案就算在前面也不會畫出來。愈小的孩子愈會根據「認知」，而非根據「視覺」作畫。孩子掌握物體的本質，將物體在腦中轉成資訊量最多的角度，並且畫出來，這點相當有趣。人類天生就重視概念勝於知覺。再回過頭來看莫蘭迪描繪的**第**

知」，而非根據「視覺」作畫。孩子掌握物體的本質，將物體在腦中轉成資訊量最多的角度，

六章下方扉圖的配置，不就呈現萊特所謂的「不良視角」嗎？由此可見，這可以說是莫蘭迪的實驗。

也有一些畫家的作品與莫蘭迪的實驗相呼應。

十七世紀西班牙畫家法蘭西斯科・德・蘇巴朗（Francisco de Zurbarán）描繪的靜物就是一例。靜物畫的西班牙文「bodegón」原意是酒窖。蘇巴朗用比**第六章上方扉圖**的莫蘭迪畫作更清晰的角度，描繪排成一橫列的水壺與金屬杯，但彼此之間留了半吊子的間隔，而且這幅畫講求質感，相當寫實（**圖1**）。

現代藝術家福田美蘭，採用把物件排成一直排的角度，重新詮釋這幅畫（**圖2**）。視覺上完全重疊的

圖2：福田美蘭《陶器》。節錄自《藝術新潮》一九九九年八月號

四個容器，除了最前方的陶器之外，較高的陶器看得見上方，最尾端的金屬器皿則完全看不見。至於最前方有左右兩個把手的陶器，從這個角度也只能看見右側的把手，至於左側的把手根本看不出存在與否。這是一幅極端缺乏資訊的靜物畫。福田注意到蘇巴朗構圖的水平性，反過來將事物以垂直方向排列。他想必是刻意轉換視角，將這幅畫以「不良視角」描繪。

大腦偏愛「資訊量」大的畫面

　　美國心理學家羅伯特・梭索，請大學生描繪紅茶杯盤。學生雖然畫出了各式各樣的杯子，但全部都驚人地相似。所有杯子的把手都在右側，並採取稍微能夠看見上方杯口的角度，從側面描繪。換句話說，沒有人採取從正上方往下看的構圖，也沒有人將把手畫在正面。不只美國的大學生，我們也是如此吧。因為這是資訊量最多的「良好視角」。大人終究和四至六歲的幼兒沒什麼兩樣。

　　美國認知心理學家史蒂芬・巴爾梅（Stephen E. Palme），將各個角度拍攝的馬與電話的照片，出示給大學生看，請他們回答這是什麼。照片的視角愈「典型」，回答所花的時間愈短。此

外這樣的視角，也與聽到物體的名稱時，所想像的畫面一致。接著他也請大學生判斷照片的「好壞」，結果拍攝的角度愈典型的照片，愈容易被判斷為「好照片」。換句話說，比起從正上方或是從正面拍攝的馬，從稍微斜側面的角度拍攝的照片讓人反應最快，也最受喜愛。

因為這既是典型、習慣的角度，也是資訊量最多的角度。人類似乎對於一眼可以看見最多資訊的角度有所偏愛。

使用人類臉部照片進行的實驗也顯示，從斜側面拍攝的照片，最能有效辨識人物（四分之三側像效果）。另一方面也發現，直視我們的臉，會比視線避開我們的臉更受到喜愛。如此一來，身體的斜側面對著我們，而視線也與我們相對的肖像畫就無可匹敵。蒙娜麗莎正是這樣一幅肖像畫。不過，現在還沒有將不同的身體方位與視線方向組合在一起，測量魅力度的研究。

我們往往社會以特定的視角看待事物，並深信這是「良好」視角。但莫蘭迪與福田美蘭，卻從良好與不良在內的各種視角觀察事物，再將其重現於畫布。他們所描繪的靜物，也可以看成是對「好的定義」所拋出的質疑。

節奏在心理學上的定義是「連續發生的事件的秩序」。整體中的局部擁有秩序，而這種秩序不斷反覆，就會產生節奏，帶給人愉快感。但就算不知道節奏的定義是什麼，只要看到尾形光琳的《燕子花圖屏風》，任何人都能直接產生「美」的感受（圖1）。

右半部的屏風（從右端截半的圖案開始），給人燕子花遍布視野的感覺。簇生的燕子花分成四叢，右邊數來第一叢與第三叢彷彿用了模子，花的部分幾乎相同。這種重複度高、反覆出現的模式，大腦處理起來較為容易，能夠減輕負荷，所以帶給觀者舒適感，被視為「良好模式」。而且由於這幅作品畫在屏風上，所以燕子花

圖 1：尾形光琳《燕子花圖屏風》，根津美術館藏

會隨著屏風的折疊，給人或近或遠的感受，譜出三次元的節奏。

右半部畫的是比較遠的花朵，能看見整體全貌，左半部則視角一變，畫的是由上而下俯視的近處花朵，讓人產生錯覺，彷彿置身於燕子花叢中，站在八橋之上欣賞腳邊的花朵。左半部的燕子花也大致分為四叢，而右三叢延伸到最下端，看起來就像密集的一叢，只有最左側那叢離得稍遠，給人再度拉遠，回到右半部屏風視角。

整體左端的圖案也截半，因此整幅畫就結束在向左延伸的延續感中。從右半部到左半部的鋪陳，讓人聯想到能曲的「序破急」[8]，整體給人的感覺，就像一首歌曲。

光琳是眾所皆知的江戶中期畫家，出生於京都的高級吳服商家，每天過著吃喝玩樂的日子，最後散盡家財，

到了四十多歲才開始真正致力於畫業。他實際上以畫家身分活躍的時期只有十幾年。然而，他單純、簡潔的設計表現，瀟灑又具有高度美感的獨特世界，不久之後就帶給世上的畫家相當大的影響。《燕子花圖屏風》被認為是較初期的作品，但他這時已充分發揮才華。如果站在壯觀的屏風前，就能感受到難以抵擋的力量，忍不住被吸入畫的世界，就像能曲《杜若》的故事──旅行途中的僧侶看花看得癡迷，於是被杜若花精給誘惑。

就在他望著花精曼妙的舞姿時，東方天空漸白，花精也逐漸消失，原來他看到的只是幻影。這幅畫，彷彿就是僧侶的體驗。從節奏的誘惑開始，在餘韻當中結束。表現的正是能曲的世界。

21 探究不適感：伊藤若沖與草間彌生

藝術的魅力是什麼？或者該問魅力到底是什麼？根據日本《廣辭院 第七版》的解釋，魅力是「吸引人心的力量」。世界上有美麗的事物，也有令人愉快的事物。這些事物在心理學上被稱為評價性、享樂性（hedonic tone）、正向情緒等等，被歸類為值得肯定的評價或情緒。至於魅力，必定也屬於這類肯定的情緒之一。但正因為魅力有著高度的誘惑，所以也同時伴隨著抗拒感吧。例如對於迷失自我的不安，或者無法合理評斷的恐懼，讓人即使受到魅力的吸引也想逃離。這麼一說，無論是「魅力」還是「魔力」，都隱藏著一個「鬼」字。

恐懼與魅力同在的畫作

這時我想到的作品是，江戶中期畫家伊藤若沖的《南天雄雞圖》（圖1），以及現代藝術家草間彌生反覆描繪的圓點。兩者都讓人感受到強大的執著力與生命力，同時也喚起微微的恐懼。

若沖活躍於江戶時代，他留下從單一墨色的線畫，到色彩鮮艷的工筆畫等多采多姿的作品。他的《南天雄雞圖》，描繪了凜然而立的雄雞，站在結實累累的紅色南天竹果串下。每一顆南天竹的果實，都帶著手繪特有的濃淡，表現出立體感。而每顆果實上描繪的黑點，都讓鮮豔的紅色泛黑，讓人感受到果串沉甸甸的重量。至於南天下方那踩地而立的雄雞，雞冠與肉垂都是鮮紅色，但整片都畫上了白色的小圓點，形狀的配置正如南天果串，但與果實的黑紅色呈現對比。雞頭的中心畫了一顆大大的黃色渾圓眼珠，正中央同樣點上一點黑色瞳孔，強烈的色彩對比將眼珠的混濁一掃而空，再配上張開的鳥喙，使雄雞的表情看起來莫名地開心。黑色的爪子也點上疙瘩狀的灰點。反覆在南天的果實、雞冠、眼珠、疙瘩上出現的密集圓點，延續到雄雞腳邊生長在懸崖上的青綠色點狀青苔，形成這一幅作品，讓觀者幾乎因為

圖1：伊藤若冲《南天雄雞圖》，三之丸尚藏館藏

過剩的圓形密集體而暈眩。

這幅畫過度鮮豔的色彩、任何角落都對焦清晰的縝密表現，雖然寫實，卻也給人非現實世界的印象。繪者專心致志，以圓點填滿畫面的執著，以及描繪圓點需要的時間的重量，帶給觀者沉重的負荷。

另一方面，草間彌生的多數作品也布滿了數不清的圓點與網格，或是用無數的小型軟雕塑（布偶）填滿空間。甚至還有以並列的鏡面增殖光點，將空間無限擴大的手法。這些作品，都以反覆出現的圓形使觀者感受到壓力。她這些想法到底是從哪裡來的？

草間與若冲不同，她透過影片傳達了自己對圓點的執著。她說自己小時候，有一天從紅色花朵圖案的桌布移開視線時，發現整個房間與自己的身上，都布滿了紅色的花朵圖案。這個無法以負殘像（與原本圖像明暗逆轉的殘像）解釋的現象，後來昇華成為她的作品中最具特色的圓點圖案。她在十歲創作的美麗作品《母親的肖像畫》（**圖2**）中，也在母親臉上畫滿疹子般的圓點，而圓點也擴散到背景，超越了鉛筆素描的細緻抒情，綻放出不合理的光彩。

據說她在三十五歲左右，就開始有意識地讓身心被圓點消滅，譬如穿著緊密合身的布製圓

不適感來自人類避險的本能

「密集恐懼症」（trypophobia）雖然不被視為醫學或臨床心理學的名詞，但可以用來表示對密集圓形圖案的不適感。譬如蓮花的花心、青蛙卵、雞皮疙瘩等，有些人甚至連對草莓表面的種子或蜜蜂的蜂巢都會有反應，簡而言之，就是形容對圓形密集體感到不舒服或厭惡的情況。

圖2：草間彌生《母親的肖像畫》，《美術手帖》二〇一二年四月號

點圖案衣服、戴著圓點圖案的帽子、坐在圓點圖案的背景前，化身為與圓點物體一起融入圓點當中的作品《使用圓點的自我消滅》。她說這種表現能有效保持她精神狀態的健全。衣索比亞奧莫谷（Valley of the Omo）的人體彩繪、澳洲原住民的砂畫也會描繪了圓點圖案，並從中展現生命力與靈力。布滿小圓點的表面，或許能對人心直接產生作用。

艾塞克斯大學（University of Essex）大腦科學中心的傑夫‧科爾（Geoff Cole）與阿諾德‧威爾金斯（Arnold Wilkins），發現了密集恐懼症喚起厭惡感的模式，其實有共通的影像特性。他們從「密集恐懼網」（www.trypophobia.com）選出七十六張令人不舒服的密集圓點照片，接著再使用 Google 尋找「洞的照片」，找出七十六張不會讓人覺得噁心的圓形照片，比較兩者的空間頻率特性。

所謂「空間頻率特性」是一個數值，用來表示影像中的粗糙資訊（低頻率）到細緻資訊（高頻率）之間，所包含的各種粗細層次的對比強度。根據科爾等人的調查，那些帶給人不適感的圓形密集照片，相較於不會讓人覺得噁心的「洞的照片」，在低頻領域的對比較弱，至於中至高頻則有著強烈的對比。他們也比較了有毒的蜘蛛、蛇、魚等動物身體花紋的空間頻率特性。結果發現，有毒的生物在中頻領域以上的細緻空間頻率資訊，也有著強烈對比，正如觸發密集恐懼症的照片。他們根據這個結果推測，密集圓形刺激呈現的不適感，或許與我們潛意識迴避有毒動物相關。

九州大學的學生山崎麻里奈，根據草間彌生官方網站上的圓點圖案（**圖3**），製作白底的黑色圖形，接著再拿掉一定數量的圓點，製成密集度不同的各種圖形。黑木大一朗技官，也採用與科爾及威爾金斯相同的方法，測量這些圓點圖案的空間頻率特性，結果發現草間彌

圖3：草間彌生《星塵的聚集》（局部），節錄自草間彌生官方網站

生的圓點與其他圓點圖案相比，低頻領域的對比較弱，中至高頻領域的對比較強。換句話說，草間的圓點也具備與有毒生物類似的圖像特徵。這樣看來，或許有魅力的東西都是有毒的。

另一個學生手島悠理，進一步用問卷調對草間彌生的圓點有著強烈不適感的人，想找出他們的共同特徵。結果顯示，這些人對污染的厭惡感比一般人更強。圓點圖案或許讓人聯想到繁殖的病原菌或傳染病造成的疹子。

另一方面，山崎也測量了這些刺激圖形對心理造成的不適感。結果發現，草間彌生的圓點圖案所帶來的不適感，比其他密集度的圖形更強烈。不過個體差異很大，有人覺得草間的圓點讓自己不舒服，但也有人覺得很爽快。不適感之外的感受也有一樣現象，有人覺得規律，也有人覺得不規律，有人感受到生命力，也有人感受不到。

草間的作品能夠激發出觀者相反的情緒，

因此無法給予單一的評價或評斷。她的作品既擄獲人心，又讓人想逃離，這或許就是草間彌生之藝術、或是魅力的本質。

慶應義塾大學的心理學家川畑秀明，與倫敦大學神經生理學家塞莫・薩基，使用功能性磁振造影（MRI），調查觀畫者判斷美醜時的大腦活動領域。結果發現，當受試者覺得美，被歸類為獎賞系統（將刺激轉換為獎賞的大腦領域）的眼窩額葉皮質會強烈活化，反之，如果受試者覺得醜，活化的則是左腦的運動領域。研究人員推測，做出「醜」的判斷時會活化運動領域的現象，或許反映出了想逃離討厭對象的本能吧。

美醜並非相同大腦領域的不同活動量或活動方向，而是在不同領域產生的反應，這個發現相當耐人尋味。因為這代表可以同時激發出兩種相反的情緒。如果有魅力的事物，讓我們既想靠近又同時想要遠離，是否代表腦的獎賞系統與運動領域同時活化呢？這點將有待後續研究來證明。

22 卡巴喬與春信的人物共視

我現在居住的福岡，櫻花的花期通常撐不到開學典禮，但對京都長大的我而言，櫻花就等於四月的開學典禮。母親們會身穿淡紅色和服，披著印上家紋的黑色羽織外套，牽著背書包的小學新生，穿過櫻花盛開的小學校門──這在過去是這個季節最典型的情景。

「如果有小孩的話，開學典禮會需要這個！」母親以前被常去的和服店推銷，於是買了黑色羽織外套給我，但一直收在瀰漫著樟腦香的抽屜深處，一次也沒有拿出來穿過。

勾起好奇心的「共視構圖」

歌川廣重的《江戶名所四季之詠　御殿山花見之圖》（**圖1**），描繪了在花朵盛開的御

殿山賞花的女性。遠處的女性也在地上鋪著緋紅色毛毯，享受宴會之樂。背景則是有著成排

帆船的神奈川廣闊大海。櫻花的淡紅、松樹的深綠、原野的淺綠、毛氈的緋紅、海的碧藍、

天空的水藍，以及海天交界反射的橙色霞光，形成一幅色彩豐富、明亮的浮世繪，反映春季

明媚的心境，而我們欣賞這幅畫時，心情也變得歡快。前景的女性肆意擺出不同姿勢，陶醉

地看著相同的方向。她們眼睛看的，是美麗的櫻花，還是帥氣的年輕男子呢？

她們並排看著同一個方向，但看的是什麼，就讓觀者自由想像。這種構圖也常出現在名導小津安二郎的電影，譬如《東京物語》。老夫妻面對後方並排而坐，或是媳婦與公公蹲著並列，望著相同方

圖1：歌川廣重《江戶名所四季之詠　御殿山花見之圖》

向——我們看見這幅景象，能夠感受到人物心靈相通的關係，於是心情也隨之放鬆。

精神科醫師北山修指出，在西方的作品中，這種並排看著相同方向的構圖相當少見。

如果仔細翻閱畫冊，確實很難找到並排的共視構圖，即使偶然找到了，也會發現作者本身多少有受到浮世繪或日本主義（Japonism）的影響。

人物並排看著相同方向，視線所及之處什麼也沒有，畫家也沒有受到日本主義影響，

卻又讓人印象格外深刻的作品，應該就是收藏在威尼斯柯瑞博物館（Museo Correr）的維托雷·卡巴喬（Vittore Carpaccio）畫作《兩個威尼斯女子》（**圖2**）吧。這幅畫又名為「Two Courtesans」，意思是兩名高級妓女。法國文學家兼小說家　澤龍彥在看了這幅畫之後，曾寫下這段文字：「她們的姿態帶點憂愁，甚至散發出若有似無的情色性感，使她們怎麼看都像妓女。」[10] 但義大利文學家須賀敦子卻對這種看法表示驚訝：「一直以來，大家都相信這幅畫的主角是妓女，也如此稱呼，但據說她們其實是威尼斯老家極為普通的婦女。」[11] 此外，哲學家米榭·塞荷（Michel Serres）以這幅畫是描繪妓女為前提寫了一本書，他留意到其中游移不定的眼神，並得出以下結論：「由於缺乏決定性的證據，討論仍沒有結

圖 2：維托雷·卡巴喬《兩個威尼斯女子》，柯瑞博物館

果。」[12]。

根據生物學家福岡伸一的介紹，這幅畫與收藏在美國蓋蒂中心的《潟湖的狩獵》原本上下相接，而《兩個威尼斯女子》畫的是以海為背景，坐在陽台上的女子[13]。這幅畫原本似乎是大型家具右側的扉畫。既然如此，左側的門扉上畫的就很有可能是兩人看見的事物。不過，除非找到左扉，否則永遠不會知她們到底望著什麼，也無法有更進一步的理解。這堪稱一道吸引觀賞者的謎題。

不過，包括浮世繪的女性，以及小津電影的定格照片，其實視線所及之處什麼也沒有。這種什麼也沒有的狀況並不充滿疑惑，反而讓人能更純粹地貼近人物的內心。為什麼會有如此差異？原因或許在於，卡巴喬的作品中原本包含的資訊中途斷開，使得剩下的資訊無法確實整合吧。

判斷人物的「互動」決定好惡

話說回來，如果將視線方向改變，作品給人的印象又會有什麼變化？有一個研究運用浮

世繪來調查視線方向與人物印象之間的關係。浮世繪裡的人物，眼睛多半是畫著一條線的「拖曳眼」，或是左右方向不同的「天地眼」。因此視線方向曖昧，有多種解釋。但正因如此，研究者可藉由調查觀者的印象，來思考大腦如何解釋視線的方向，又是如何整合資訊以做出這樣的解釋。接下來介紹實際進行的實驗。

首先以鈴木春信《院子裡的母子》（圖3）為原畫，透過影像處理改變畫中母子的視線方向，也就是臉朝著的方向，做出各種組合的圖。另外加上他們的視線前方什麼也沒有，以及有鳥的兩種情況。接著請受試者觀看，並為這處理過的十三張圖中的女性印象，以十組形容詞做出七階段評價。

如果根據多元尺度法（MDS）的資料，把類似觀感的圖片排在一起，那麼圖片在二次元座標上的排列順序，就會呈現橫軸為母愛深度、縱軸為孩子獨立程度的方式排列。換句話說，受試者在看到試驗用的圖片，即視線方向各不相同的母子圖片時，會立刻透過「母愛深度」與「孩子的獨立程度」這兩個觀點，決定對女性的印象。

這時的判斷依據就是視線。當母親看向孩子時，不管視線是否相對，都給觀者守護孩子的溫暖印象；如果母親背對孩子，則會給人冷淡、不負責任的印象。要是兩人的視線距離相

近，或是看起來有身體接觸，會讓人覺得孩子依賴母親；但要是孩子遠離母親，看著其他對象，則會給人獨立的感覺。換句話說，我們在評價畫中人物時，不會只看這個人，還會根據他與其他人的關係進行判斷，而視線就是了解人物與其他人關係的有力手段。這個結果要說當然也是理所當然，但能夠以構圖的些微差異為線索，透過母子兩人的視線，瞬間將母子兩人的微妙關係量化，也顯示人類的直覺相當敏銳。

不過，這個實驗當中也包含了值得矚目的構圖，那就是母子兩人並排（被判斷為）一起看著地上的鳥（**圖4**）。這個構圖的母親看著鳥的方向，沒有看向孩子。換句話說，她是背對孩子的。但即使如此，這位母親依然

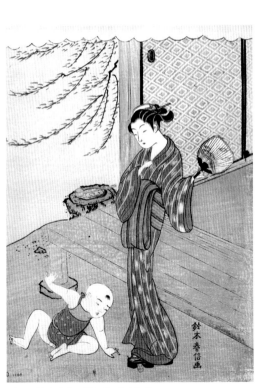

圖3：鈴木春信《院子裡的母子》

讓人覺得溫暖，而同時也給人孩子獨立的印象。許多受試者解釋，這幅畫裡的母子看著相同事物，且聊著看到的東西。

換言之，兩人由於語言有了連結，觀者從中感受到孩子的成長。

那如果畫裡沒有鳥呢？就小津電影的共視構圖來看，由於兩人看著相同的方向，想必觀者也能感受到溫暖的內心交流吧。但實際上，觀者對母親的印象立刻轉為冷淡不負責。沒有鳥的構圖，兩人的視線被解釋為看向不同的地方，因此觀者判斷沒有對話。研究發現，決定視線方向的並非眼神的方向，而是觀看對象的存在。由於浮世繪的人物視線方向曖昧，才會得出這種結果。

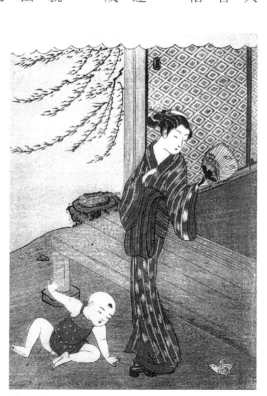

圖4：實驗用的圖

以上實驗分別以男學生、女學生以及學生的母親為對象。這三組人對於視線方向的判斷都相同，但是對於對話的有無卻是不同判斷。母親組大部分都認為畫中的母子有對話，且多數解釋成母親對孩子說話。其次是女學生組，她們也會判斷母子有對話，但較多人解釋成孩子對母親說話。至於男學生組，判斷母子之間沒有對話的人占多數。

發展心理學家伊莉莎白‧梅恩斯（Elizabeth Meins）指出，母親因為會觀察還不懂說話的嬰兒表情與行為，會「過度」解讀孩子的心理狀態，並根據這種想法積極行動，而這樣的行動，其實能幫助孩子察覺「心」的存在。即使面對的是浮世繪中的孩子，身為母親的受試者，也會比不是母親的受試者更積極地嘗試解讀。「性別」與「經驗」會影響觀者對於母子圖的觀感，這點相當有趣。

沒有觀看對象的並排構圖，如浮世繪或小津電影中的，在歐美少見但在日本常見的原因是什麼呢？或許因為日本社會期待著母親以外的人，做出如梅恩斯的「過度解讀」吧，而這表示日本是以「依賴」為基礎的不成熟社會，還是需要解讀言外之意的成熟社會呢？我們無法從介紹的繪畫或實驗中解讀出答案。

人類是社會性動物，「察覺並理解他人的視線」是人類的重要能力。愛德華・馬奈就是注意到這種視線作用力的畫家。無論是《草地上的午餐》還是《奧林匹亞》都是古典的主題，但畫面中裸體女性朝我們看來的強烈視線，為這兩幅畫帶來了現代風格。另一方面，在《陽台》這幅畫中（包含觀者在內的）所有人物視線都沒有交集。至於《在溫室裡》與《亞爾嘉杜》，則給了我們透過「看」與「被看」思考性別觀點的材料。然而，被視為他最後一幅作品的《女神遊樂廳的吧檯》（圖1）又該作何解釋？吧檯女侍的視線看向下方，眼神微微空洞，像是看著我們，卻又讓人覺得她沒有看向任何人，或是任何物體。

女侍的後方，有一大片像牆壁一樣的鏡子，反射出她面對的方

《亞爾嘉杜》	《陽台》	《在溫室裡》	《奧林匹亞》	《草地上的午餐》

圖 1：愛德華‧馬奈《女神遊樂廳的吧檯》，科陶德美術館藏

在畫面的中央，而不是右邊。

觀看，但這時候她的鏡像應該會出現線的角色呢？雖然可以從女侍的正面

那麼，如果我們扮演取代畫家視

那。

是從正面描繪的，因此畫家不可能在畫家也會在畫面的右側，但女侍幾乎裡呢？如此會與女侍的視線方向一致，畫家喬裝打扮成戴禮帽的男人站在那自己應該也會被反射到鏡子裡。若是如果畫家從吧檯女侍的正面繪製，家到底是在哪邊畫這幅畫的呢？

向，也就是我們這一側的物體。但畫

如果想讓女侍的鏡中身影像這幅畫一樣出現在右側，就只能把背面的鏡子，朝著斜前方設置。但是鏡中的大理石餐桌卻與鏡子平行，所以也不可能。換句話說，無論在任何角度都無法畫出這樣一幅畫，也沒有任何一個位置能夠反射出鏡中的成像。因此，哲學家克洛德·安貝爾（Claude Imbert）曾表示：「這真的是鏡子嗎？」而米歇爾·傅柯（Michel Foucault）也指出：「馬奈一直發明當成裝置藝術的繪畫。」[14]。確實，這個作品雖然是畫，卻不是現實的重現。據說二十世紀的代表畫家亨利·馬諦斯，被人批評畫中人物的手太長時，曾這麼回答：「但是太太，這不是女人，而是一幅畫啊！」

附帶一提，人類需要一定程度的成熟，才能理解鏡中反射的影像是自己。剛出生的嬰兒，雖然對鏡子反射的光感興趣，卻不會發現是鏡像。五個月大的嬰兒雖然看似能與鏡像遊戲，卻無法認知到那是自己。人類要到兩歲才終於能夠理解鏡中反射的是自己的影響，萌生自我認知的嫩芽。至於罹患失智症的人，則依循相反的過程，瓦解自己與鏡子的關係。

學者長期以來認為，只有靈長類與海豚等少部分動物，才有鏡像是自己的認知。但

最近的研究發現烏鴉也能利用鏡子，清理自己羽毛上的髒汙。既然如此，透過鏡像而獲得的自我認知到底是什麼？鏡中的視線實在是相當深奧的課題。

後記
用名畫解開視覺之謎

讀者或許看到這裡，會覺得這本書與其說是透過視覺心理學解析名畫，不如說是透過名畫解開人體之謎吧。確實，我最想寫的是隱藏在欣賞、感受、評論這些日常行為當中的不可思議，以及針對這些行為的研究目前的進展。

我起初是想透過不同於過去的觀點與角度來談談名畫。我希望以實驗心理學的研究為基礎，透過腦科學、動物的認知研究、歷史學等各個領域的見解，帶出作品的全新魅力。同時也希望這樣的嘗試能夠成為一個入口，帶領讀者認識實驗心理學的有趣之處。

有些人可能會批評，竟把名畫當成解開視覺之謎的材料。但名畫本身是寬容的，允許我們以各式各樣的方式接近。實際上有許多名畫也透露、揭開了視覺的祕密。而且說不定畫家

或攝影師本人，也希望有人能在某天發現作品中展現的祕密。

本書的目標並非理解作品，畢竟作品原本就不是為了理解而存在。我認為作品的存在有一種力量，能讓面對作品的觀者感受、思考，並帶來雀躍或平靜的心情，或改變對世界的看法，變得更開闊。當然也可以覺得藝術難懂又無聊，但獲得新知識能讓見識更寬廣。無論喜歡或討厭一幅畫，擁有更寬廣的視野，觀點也會更開放。如此一來除了繪畫，對日常生活的看法也會改變。希望本書能成為這樣的契機。

我們往往以為，睜開眼就能看見眼前的世界。但我們所看見的並非眼前的世界，而是大腦根據透過眼睛輸入的資訊，與自己腦中的知識、記憶、情感、周圍狀況等整合，再重新建構的世界。如果對某些資訊不感興趣，就算它近在眼前你也不會察覺。如果照明的假設不同，看見的顏色也會與身旁的人完全不同。而且視野當中能夠清楚看見的範圍很窄，所以眼前開闊的世界其實是拼湊出來的。對這些資訊進行挑選、整合、推論或是判斷需要時間。這麼一想，睜開眼睛就能看見世界，是一件相當不可思議的事情。

我希望透過名畫討論這些話題。約莫十年前，我從任職的管理經營職務解脫，思考下一階段要做的事。我在岩波書店的會議室裡說出這個夢想，成了本書的出發點。但是由於其他

事務加重，我遲遲無法動筆。不久之後，岩波書店問我「不如先從在《科學》雜誌上連載開始吧？」這是我求之不得的機會。但即使如此我還是跨不出第一步。正當我開始後悔這個機會將胎死腹中時，岩波書店又提議「不然在《圖書》雜誌上以散文的形式寫寫看吧！」我想這是最後的機會。結果，撰稿期間不巧卡到退休前後的忙碌時期，所幸獲得藝術與科學共通編輯部的猿山直美女士支援，以及名畫給我的力量，使連載不至於開天窗。我想我得到了作品的引導與幫助。而製作這本單行本時，也持續得到猿山女士的照顧。

人生並沒有這麼多機會能實現想想做的事。我感謝自己能有這樣的幸運，才能把我有幸獲得的機會傳達給各位讀者。

二〇一八年五月

三浦佳世

注釋

1 參考青土社《時間的碎片》。

2 參考《維梅爾 光之王國》木樂舍。

3 參考霍克尼《祕密的知識》青幻社。

4 參考《既有之物》新潮社。

5 參考安田靜江《唐吉軻德的家》本阿彌書店。

6 參考《安野光雅寫給大家的七堂繪畫課》。

7 參考岡田溫司《莫蘭迪與他的時代》人文書院。

8 廣泛應用於各種日本傳統藝術，描述「緩慢開始、加速，然後迅速結束」的一種過程概念。

9 參考草間彌生《圓點的履歷》集英社新書。

10 參考《幻想的肖像》河出文庫。

11 參考《沒有地圖的道路》河出文庫。

12 參考《卡巴喬——美學的探究》阿部宏慈譯，法政大學出版局。

13 參考《世界密不可分》講談社現代新書。

14 參考《馬奈的繪畫》阿部崇譯，筑摩書房。

一起來　樂 025

用視覺心理學看懂名畫的祕密：

誰操控了你的感官？從光源、輪廓、意圖到構造，22 堂透視「視覺魅力」的鑑賞認知課

視覚心理学が明かす 名画の秘密

作　　　者	三浦佳世	
譯　　　者	林詠純	
主　　　編	林子揚	

總　編　輯	陳旭華
電　　　郵	steve@bookrep.com.tw
社　　　長	郭重興
發 行 人 兼 出 版 總 監	曾大福
出　　　版	一起來出版／遠足文化事業股份有限公司
發　　　行	遠足文化事業股份有限公司 www.bookrep.com.tw
	23141 新北市新店區民權路 108-2 號 9 樓
	電話｜02-22181417　傳真｜02-86671851
封 面 設 計	許晉維
內 頁 排 版	宸遠彩藝
印　　　製	凱林彩印股份有限公司
法 律 顧 問	華洋法律事務所　蘇文生律師

初 版 一 刷	2020 年 9 月
定　　　價	450 元

有著作權・翻印必究（缺頁或破損請寄回更換）
特別聲明：有關本書中的言論內容，不代表本公司／出版集團之立場與意見，文責由
　　　　　作者自行承擔

SHIKAKUSHINRIGAKU GA AKASU MEIGA NO HIMITSU
by Kayo Miura
© 2018 by Kayo Miura
Originally published in 2018 by Iwanami Shoten, Publishers, Tokyo.
This complex Chinese edition published 2020
Come Together Press, an imprint of Walkers Cultural Enterprise Ltd., New Taipei
by arrangement with Iwanami Shoten, Publishers, Tokyo. through AMANN CO.,
LTD., Taipei.

國家圖書館出版品預行編目 (CIP) 資料

用視覺心理學看懂名畫的祕密：操控了你的感官？從光源、輪廓、意圖
　　到構造,22 堂透視「視覺魅力」的鑑賞認知課 / 三浦佳世著；林詠純
　　譯 . ~ 初版 . ~ 新北市：一起來，遠足文化 , 2020.09
　　　面；　公分 . -- （一起來樂；25）
　　譯自：視覚心理学が明かす 名画の秘密
　　ISBN 978-986-99115-1-1(平裝)

1. 繪畫　2. 藝術欣賞　3. 視覺　4. 官能心理學

947.5　　　　　　　　　　　　　　　　　　　　　　109009442